世界名畫家全集　何政廣主編

巴克斯特 Leon Bakst

吳礽喻◉編譯

藝術家出版社

世界名畫家全集

俄國芭蕾舞團首席插畫設計師

巴克斯特
Leon Bakst

何政廣●主編
吳礽喻●編譯

藝術家出版社

目 錄

L BAKST

前　言

　　里昂・巴克斯特（Leon Bakst）是著名俄國藝術家，創作橫跨戲劇、插畫、服裝設計等多個領域。「藝術世界」協會在1890年代晚期於俄國聖彼得堡成立，他是創始成員之一，陸續和許多優秀的人才合作，包括評論家貝努瓦（Alexander Benois）以及俄羅斯芭蕾舞團的創辦者戴亞吉列夫（Sergei Diaghilev）。

　　巴克斯特1866年出生於白俄羅斯的格羅德諾，從小喜歡畫畫，十七歲進入聖彼得堡藝術學院就讀。1888年二十二歲開始從事兒童繪本插畫工作。二十四歲時認識畫家貝努瓦（Albert Benois）、開始學習水彩畫。二十七歲到巴黎旅行，習作在巴黎展出，受到《費加洛》雜誌青睞，曾入法國學院派名師傑洛姆畫室上課，並入朱里安藝術學院，學習印象派繪畫技巧。1898年三十二歲時為《藝術世界》雜誌作插畫，並任設計總監。1907年與編舞家弗金恩合作，設計聖彼得堡慈善舞會服裝，後來為魯賓斯坦設計《莎樂美》服裝，並為戴亞吉列夫籌措首齣在巴黎上演的俄國芭蕾舞劇，擔任首席服裝及舞台設計師。其後設計多齣舞劇的服裝，並舉行多次個展。1914年被推選為聖彼得堡藝術學院榮譽委員。1918年至1922年設計《幻想精品屋》、《阿拉丁神燈》、《睡美人》等舞台服裝。1923年受邀到美國設計舞台服裝，並舉辦個展。1924年十二月因病過世，葬於巴黎墓園，巴克斯特回顧展也隨之在巴黎及聖彼得堡舉辦。

　　巴克斯特留下了許多優秀的肖像畫、書籍插畫、景觀繪畫作品，而他多彩活潑的風格在舞台設計的領域找到最適切的發展空間。他的舞台及服裝設計注重歷史文化考究，展現奇特狂熱的幻想世界，也讓舞劇之美更加令人屏息。

　　在巴克斯特與貝努瓦的合作之下，俄國芭蕾舞得到完全的蛻變，多年來巴克斯特將所有創意投入劇場設計，將生命的菁華時期轉化為一齣齣絢爛的舞劇，有如動態畫布將大時代的精神存封在舞台上。

　　他將東方異國情調的服裝以及古文明的輝煌帶入了時尚界，在法國、英國等地帶動的潮流無人可及。從早期在俄國設計《女伯爵之心》、《玩偶童話》兩齣舞劇的時候，他就在劇作扮演了強勢的主導角色，他以無比的創造力驅動了其他舞者及編舞家的創作方向。

　　身為《藝術世界》雜誌的藝術總監，巴克斯特的插畫風格介於貝努瓦與索莫夫之間，他比前者更注重細節，比後者更善於裝飾。這顯示出他對技術的專注研究，甚至在描繪古希臘、埃及的主題時，也會參考考古學的資料，以現代的簡約線條表達出精髓。這些書籍的插畫有的是以點描法繪製而成的，有些則是以剪影呈現，他們顯露出神祕的詩意情境，但同時也是傳統書籍插畫技法的延伸。巴克斯特對俄國藝術在西歐的推廣有重要的貢獻。

<div style="text-align: right">2012年10月寫於《藝術家》雜誌社　　何政廣</div>

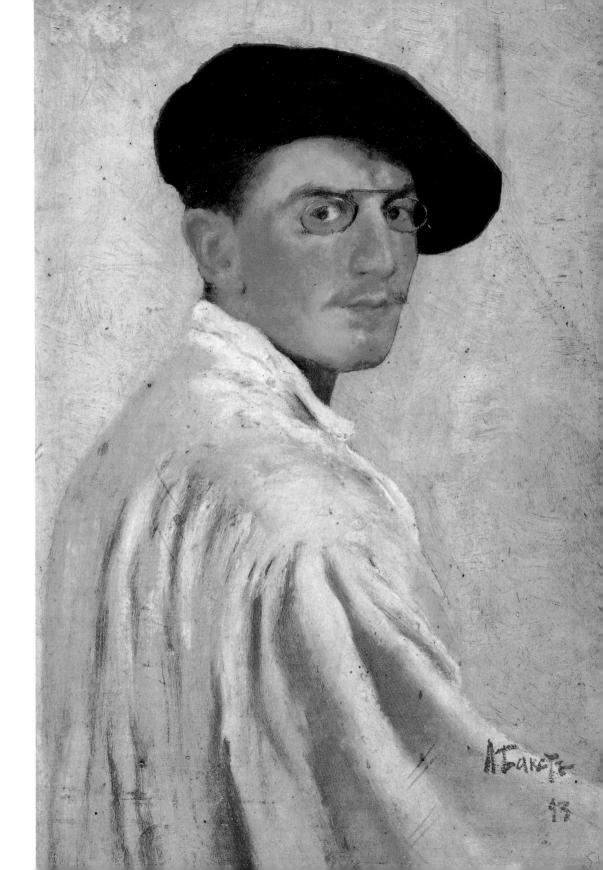

俄國首席舞台設計師、插畫家 巴克斯特的生涯及作品

「巴克斯特精通希臘、埃及等古文明歷史，對世界各地的文化也都有一定程度的瞭解，所以他能不失精隨地把這些元素搬上舞臺劇，利用鮮豔的原色，創造了無止盡的和諧搭配，例如〈天方夜譚〉創造出豐沛多彩的舞臺布景，令人感到幽閉恐懼的衝擊及神祕的力量。在布景的襯托之下，舞者就像『色彩豔麗的筆觸』，創造出一幅流露情感張力、栩栩如生的畫布。」
　　　　　　　　——倫敦維多利亞與艾伯特博物館巴克斯特簡介

　　1909年春天是俄國藝術史上的大日子：戴亞吉列夫（Sergei Diaghilev）首次在西方世界策劃了一場演出，這就是俄國芭蕾舞團的前身。他的製作團隊延攬了聖彼得堡及莫斯科最好的舞者，在法國小古堡戲劇廳（Théâtre du Châtelet）表演，獲得廣大迴響。

　　文化觀察者，以及後來成為第一位布爾什維克教育部長的盧納察爾斯基（Anatoly Lunacharsky）寫道：「這支從東北方來訪的舞團，讓巴黎的音樂家、畫家及知識份子都為之瘋狂。演出無懈可擊，結合了繪畫、音樂及舞蹈，華美的裝飾及高超的舞藝充滿年輕活力、色彩斑斕，有如一場歡慶的酒神祭典。」俄羅斯舞團

巴克斯特
《席維亞》芭蕾舞劇服裝設計圖：女獵人
1901　水彩鉛筆畫紙
28.1×21cm
聖彼得堡俄羅斯美術館藏（右頁圖）

巴克斯特　**自畫像**
1893　油彩紙板
34×21cm
聖彼得堡俄羅斯美術館藏（前頁圖）

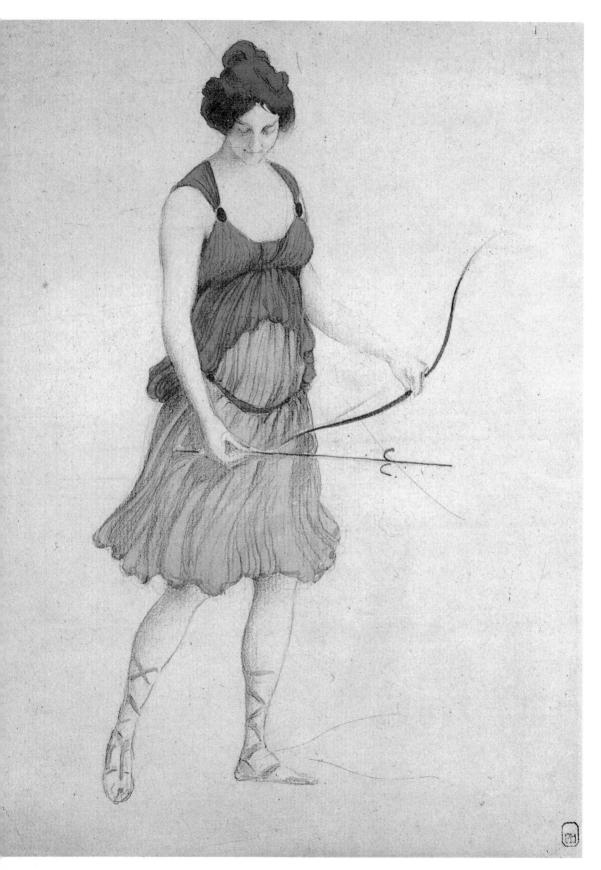

在巴黎獲得的成功，使欣賞俄國藝術的群眾愈來愈多，逐漸遍及歐美。俄國舞蹈季帶來的新靈感，也對往後的芭蕾舞、舞台設計及繪畫藝術產生了莫大的影響。

戴亞吉列夫舞團中最重要的創作者之一，無疑是里昂·巴克斯特（Leon Bakst），他是舞團的首席設計師，親手打造每齣戲劇布景及服裝。事實上，俄羅斯舞季在巴黎的演出，讓藝評及戲劇愛好者們開始注視舞臺設計這門專業領域，也是巴克斯特的功勞。那時他已是一名成熟的藝術家，多年來傾心研究各種藝術表現形式，才能成為巴黎藝評家口中所稱的「劇場界的一顆明星」。

巴克斯特的創作生涯從1880年代末期正式開始。1883至1887年間，他就讀聖彼得堡藝術學院，畢業之後，承接童書繪本及肖像畫的工作。1890年是個重要的轉捩點，因為他遇到了創作上的知己亞歷山大·貝努瓦（Alexander Benois），以及同圈子的畫家索莫夫（Konstanitin Somov）、費羅索科夫（Dmitry Filosofov）、努維爾（Walter Nouvel）以及諾拉克（Alfred Nurok），戴亞吉列夫也是在同時期認識的。他們喜歡學習俄國及歐洲各地的文化、定期閱讀新書、畫報、參加不同的音樂會、戲劇及舞蹈演出。巴克斯特與他們一起討論各國文學、音樂與藝術，並嘗試將多元文化融合在繪畫與設計之中。

巴克斯特是位旅行家，除了長年居住巴黎，參觀羅浮宮、盧森堡美術館、沙龍畫會是固定行程之外，也去過巴黎郊外的凡爾賽（Versailles）及香提伊堡（Chantilly）。義大利、西班牙、北非之旅則帶給他新的文化視覺體驗，這些經驗都深刻地影響了他的藝術發展。

他特別喜歡魯本斯（Rubens）、林布蘭特（Rembrandt）和維拉斯蓋茲（Diego Velázquez）等古典繪畫巨匠，在新藝術潮流中，他最推崇的是巴比松畫派，還有畫家柯洛（Camille Corot）、盧梭（Theodore Rousseau）及米勒（Jean-Francois Millet），他更認為米勒是銜接古典與現代藝術的重要橋樑。

巴克斯特對上個世紀的藝術發展瞭解得愈透徹，他對自

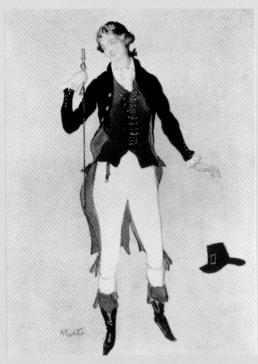

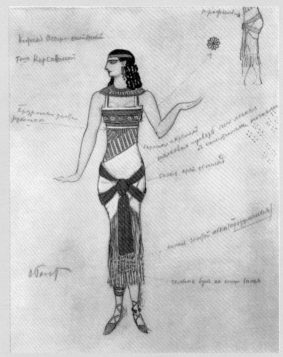

巴克斯特　《Mignon歌劇》服裝設計圖　1903
水彩畫紙　29×21cm　Yerevan Armenia畫廊藏

巴克斯特　卡莎維娜的服裝設計圖　1907　鉛筆水彩
金箔畫紙　30.8×23.3cm　聖彼得堡俄羅斯美術館藏

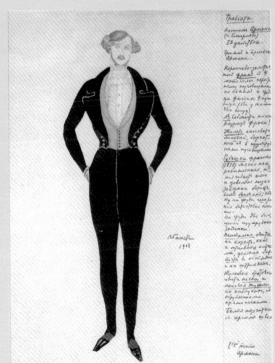

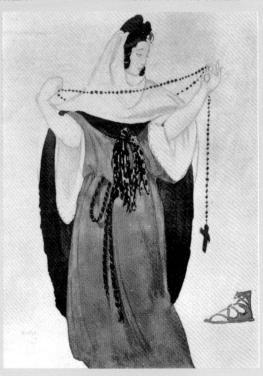

巴克斯特　《La Traviata歌劇》服裝設計圖：阿曼得
1908　水彩鉛筆銀色顏料畫紙　29.5×22.2cm
莫斯科Bakhrushin戲劇博物館藏

巴克斯特　《泰伊斯》服裝設計圖　1910　水彩鉛筆
畫紙　28.5×21.5cm　牛津大學Ashmolean博物館藏

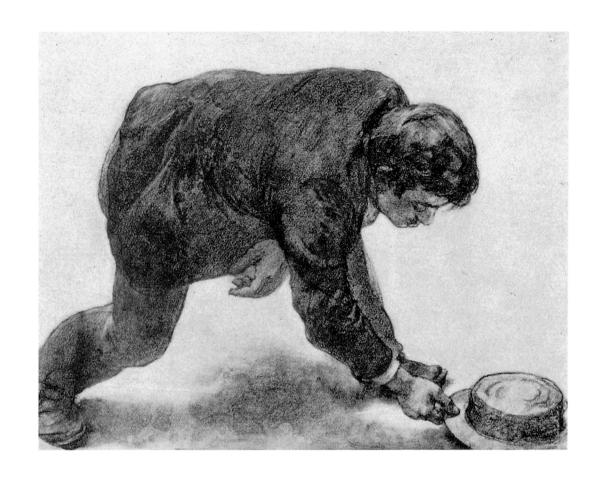

巴克斯特　〈**俄國將官抵達巴黎**〉**習作：拾起帽子的男人**　1895
炭筆畫紙
42.6×59.1cm
聖彼得堡俄羅斯美術館藏

圖見14、15頁

己的作品就愈無法滿足，因此他向巴黎藝術學院退休的教師傑洛姆（Jean-Léon Gérôme）拜師學藝，並在朱里安（Rodolphe Julian）開設的藝術學院練習人體素描。芬蘭裔駐法國的畫家艾德費爾特（Albert Edelfeldt）開發了他戶外寫生的興趣，也為他上了珍貴的一課。

　　另外，以多年時間琢磨完成的巨作〈俄國將官抵達巴黎〉，也是他的重要訓練之一，這件由俄國政府委託的油畫在1893至1900年間完成，其中點綴著上百位人物，每位人物姿態各異，是他至少各畫了兩次素描習作才定稿的。這些年間，他在繪畫技巧上的另一突破，便是成熟運用了水彩及粉彩媒介。這些小型的習作在各地展出受到好評。

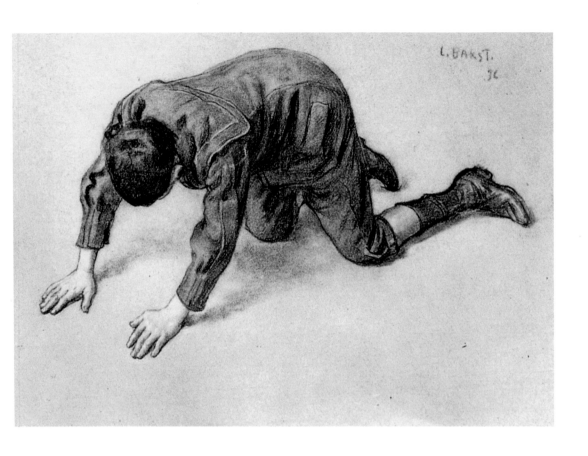

巴克斯特　〈俄國將官
抵達巴黎〉習作：五體
投地的男孩　1896
炭筆畫紙
38.7×56.4cm
聖彼得堡俄羅斯美術館
藏

巴克斯特　俄國將官抵
達巴黎　1900
油彩畫布
205×305cm
聖彼得堡海軍總部博物
館藏（14～15頁圖）

　　巴克斯特1890年間的創作，顯示俄國流浪派（Peredvizhniki）
畫家馬格夫斯基（Konstantin Makovsky）、門采爾（Adolf von
Menzel）、佛坦尼（Mariano Fortuny）的影響。雖然巴克斯特心中
期盼能多創作一些主題較為嚴肅的油彩畫，但為了生活他不得不
多做一些商業化，甚至是沙龍風格的作品。

　　他寫給友人的一封信中透露出無奈之情：「今年我虧欠了我
的藝術理想，米勒、盧梭、柯洛指引了我一條道路，但我遲遲未
啟程而感到罪惡……我費了很多心力甩開虛榮華美的習慣性，開
始找尋如同林布蘭特、維拉斯蓋茲、魯本斯、米勒、門采爾及其
他畫家筆下那份令人戰慄的美好，或試圖體驗那種自由揮灑的風
格。在作畫的過程中，我從內心尋找自由，以及一種非刻意的、
無目的性的方式，同時在多張畫布上亂塗亂抹，表達我所有對的

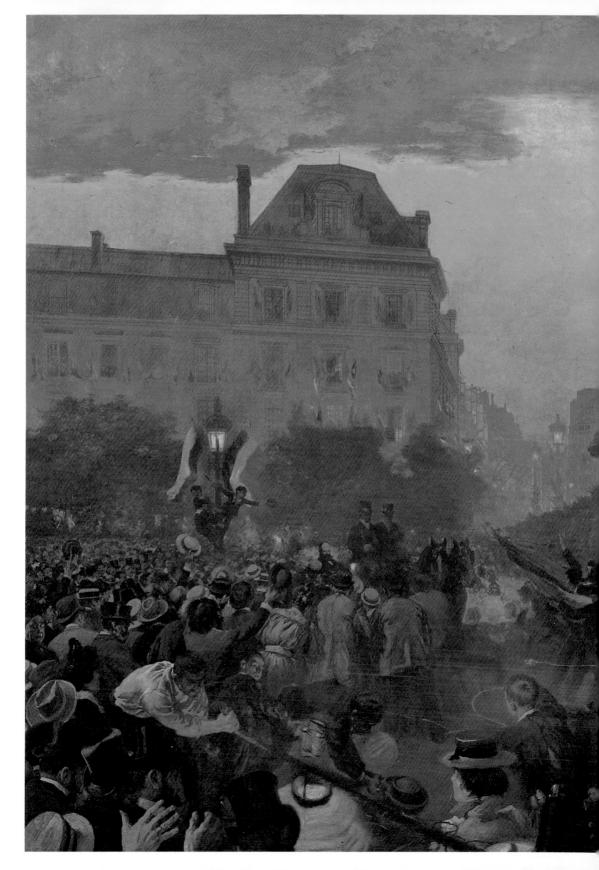

藝術想法，但這不僅是困難且折磨人的。另一方面，只要認清這些大師的藝術品無法超越，在這個領域中學習新知或許還能有點樂趣。該死！我無能為力。」

　　巴克斯特的創作生涯在1898年碰到另一個轉捩點，在友人貝努瓦的鼓勵下，他參與了新成立的「藝術世界」（Mir iskusstva）協會，隔幾年後，許多聖彼得堡及莫斯科的藝術家都加入了他們的行列。他們的共通點是一來反抗學院派保守的規範，二來不滿被稱之為「流浪者派」的俄國風景畫家。所以他們走的是文學及表演藝術路線，提倡運用靈感及詩意為藝術灌溉，認為小說及其他更激進的視覺表達方式可以賦予藝術新的價值。

　　復古的浪漫主義在十九世紀末、二十世紀初的俄羅斯扮演一股強勢風潮。對現實的不滿，使得許多藝術家回顧歷史榮耀，雖然許多藝術家選擇早期俄羅斯的民間傳說做為主題，但「藝術世界」協會對於俄國彼得羅夫娜女皇（Elizaveta Petrovna）統治俄國之前的歷史，包括彼得大帝時期（西元1682至1725年）的故事、帝國時代在聖彼得堡留下的經典建築，以及洛可可時期的藝術才比較有興趣。貝努瓦及索莫夫則特別崇拜路易十四世，巴克斯特較喜歡古希臘、羅馬、埃及的歷史文化。

　　多數藝術世界協會的成員受到西方藝壇流行的新藝術風格影響，發展出多元的展覽活動，不只在視覺藝術方面，還有藝術評論、戲劇、音樂及文化也是他們耕耘的領域。這個團隊孕育了許多出名的俄羅斯書籍插畫家，對俄羅斯芭蕾舞團更是貢獻良多，所以是一個藝術、音樂、設計共同發展的罕見平台。

　　除此之外，協會每年舉辦展覽、發行藝文雜誌，讓讀者掌握俄國及西歐藝術潮流，對於提升美學素質，甚至是逐步建構起俄國整體的文化政策方針都有貢獻。它們除了喚起大眾重新探索俄國歷史的興趣之外，也讓人對俄國文化的磅礡氣度有了新的認知。「藝術世界」人才濟濟，其中兩名最出色的人才為──負責展覽籌畫、刊物編輯的戴亞吉列夫，以及團體的思想家貝努瓦，他同時也是插畫高手，身兼舞台設計師、藝評家、歷史學者等角色。他們都是巴克斯特創作生涯的重要推手。

巴克斯特　**俄國農婦**
1922　水彩畫紙
（右頁圖）

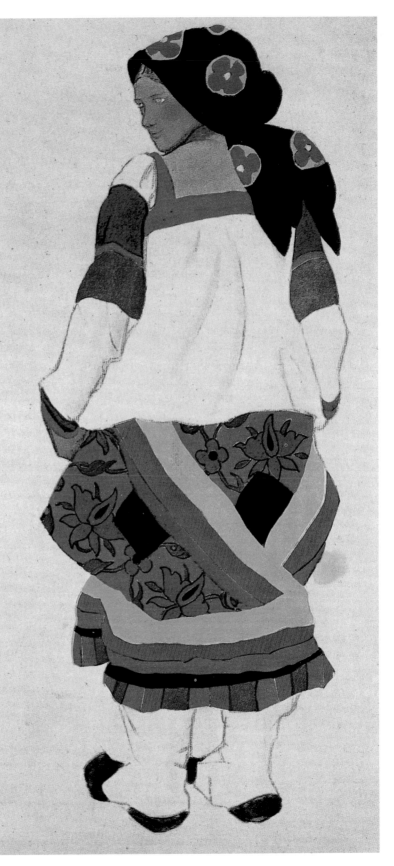

L.BAKST
1922

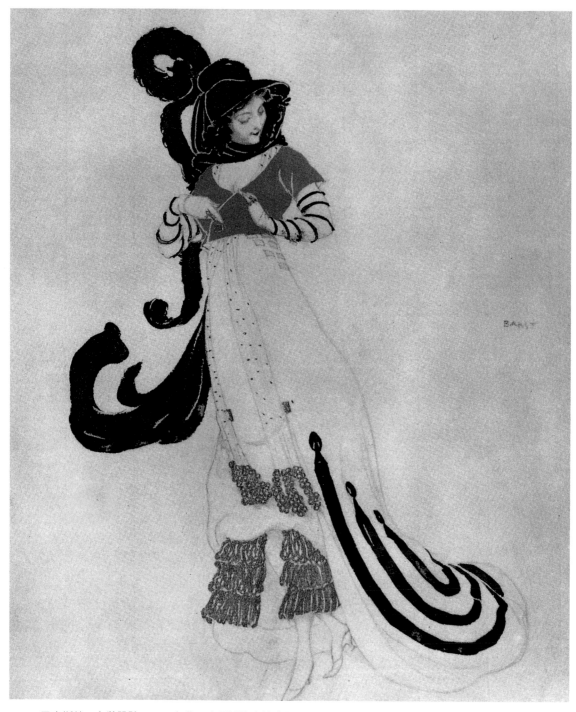

巴克斯特　**女裝設計**　1910年代　水彩鉛筆金箔畫紙　26.4×22.4cm　莫斯科特列恰柯夫Tretyakov畫廊藏

巴克斯特　**華麗頹廢風格服裝設計**　1910年代　水彩鉛筆畫紙紙板　28.5×21.5cm
莫斯科Bakhrushin戲劇博物館藏（右頁圖）

Костюмъ "decadence" для Г-жи Легатъ

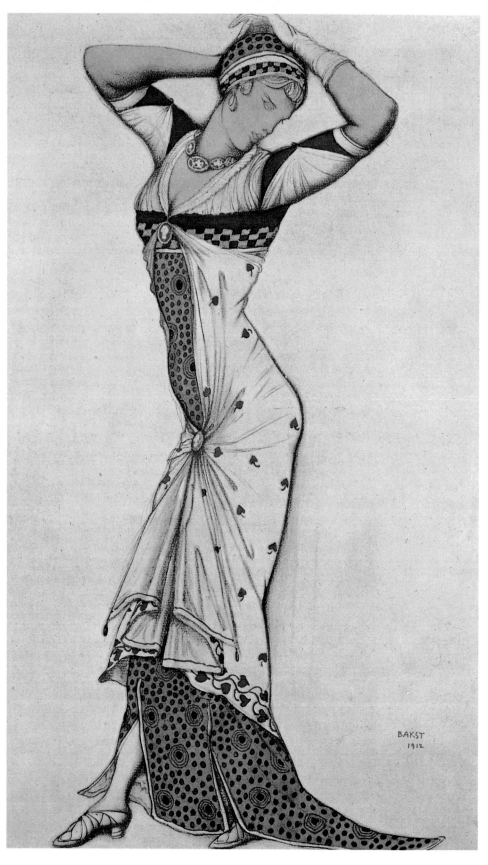

BAKST
1912

巴克斯特
女裝設計
1912
水彩畫紙
私人收藏

巴克斯特 **老鷹** 1898
《藝術世界》雜誌出版
商標

書籍插畫

　　《藝術世界》雜誌豐富了巴克斯特的藝術，讓他的作品內
容更豐富，功能性也愈靈活。隨著圖文並茂的書籍風靡俄羅斯市
場，藝術世界協會也藉機以自己的雜誌為平台，讓年輕藝術家有
表現藝術觀點的空間，這些觀點經常是融合舞蹈、戲劇、音樂等
多元層面的。雜誌編輯如：巴克斯特、貝努瓦、索莫夫等人合力
維持專業的排版。巴克斯特樂於追求突破性風格，常廢寢忘食地
研究刊物封面、排版、多次重修圖片。

　　除了《藝術世界》雜誌之外，他還為《俄國藝術寶藏》及其
他雜誌做細膩、富有韻律感的黑白插畫。他會用點、線、格紋或
堆疊交錯的線條組成需要的造形及陰影效果，而這樣的插畫風格
和西方主流插畫家比亞茲萊（Aubrey Beardsley）、瓦洛東（Felix
Vallotton）的作法是大相逕庭的，因為巴克斯特的繪畫主要向古
希臘藝術借鏡，以貝殼、植物、動物或多層次的衣飾皺摺做為點
綴。

　　巴克斯特利用古典藝術元素的手法在1905至1910年達到純
熟，例如1909年為《阿波羅》雜誌所繪的封面利用希臘圓柱，以
及《金色羊毛紙》雜誌悼念俄國印象派畫家鮑里索夫－穆薩托

圖見35頁

圖見26頁

ПЕСТУМЪ

巴克斯特　**義大利古蹟Paestum**　1902　《藝術世界》雜誌第二期內頁插畫

巴克斯特　**羅丹**　1902　《藝術世界》雜誌第九、十期

巴克斯特
「**女性室內設計**」插畫
1903
《藝術世界》雜誌第五、六期

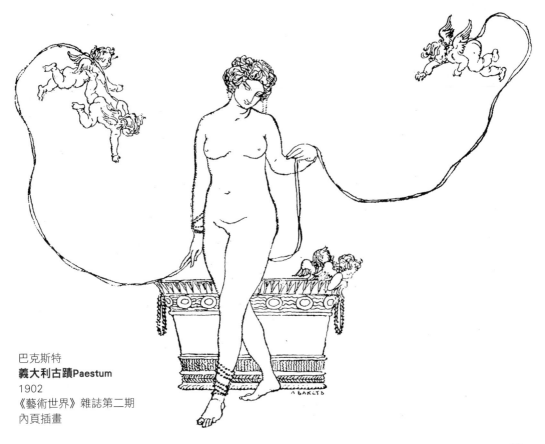

巴克斯特
義大利古蹟Paestum
1902
《藝術世界》雜誌第二期
內頁插畫

РУССКІЙ
КНИЖНЫЙ ЗНАКЪ ...

L'EX-LIBRIS
... RUSSE ..

С. П. Б.

В. А. ВЕРЕЩАГИНЪ.

W. WERESTCHAGUINE.

1902

ПЕЧАТНЯ Р. ГОЛИКЕ.

巴克斯特
《玩偶市場》海報素描
1899 粉彩紙板 72×98cm
聖彼得堡俄羅斯美術館藏

巴克斯特
俄羅斯國家博物館莊園1904
《藝術世界》第二期封面（右圖）

巴克斯特 **藏書票設計**
1902 鉛筆墨水畫紙（左頁圖）

巴克斯特　**悼念印象派畫家鮑里索夫－穆薩托夫**　1906　《金色羊毛紙》雜誌第三期

巴克斯特 《藝術世界》雜誌封面 1902 鉛筆墨水畫紙

巴克斯特　**夜晚**　190[]
《藝術世界》雜誌
第五期詩作「夜晚」
的插畫（左圖）

巴克斯特　**回溯古文明**
1906　鉛筆墨水畫紙
16.1×17.9cm
聖彼得堡俄羅斯美術館
藏（右頁上圖）

巴克斯特
古老的八度音　1906
《金色羊毛紙》雜誌
第一至四期
（右頁下圖）

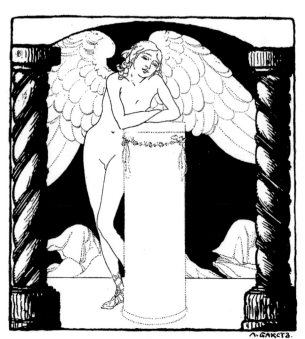

巴克斯特　**俄語之美**　1901　墨水畫紙　15.3×14.5cm
《藝術世界》雜誌第五期詩作「俄語之美」插畫
巴黎私人收藏

巴克斯特　**《俄國藝術寶藏》雜誌封底設計**
1901年七月號　鉛筆墨水畫紙　31.2×23.8cm
聖彼得堡俄羅斯美術館藏

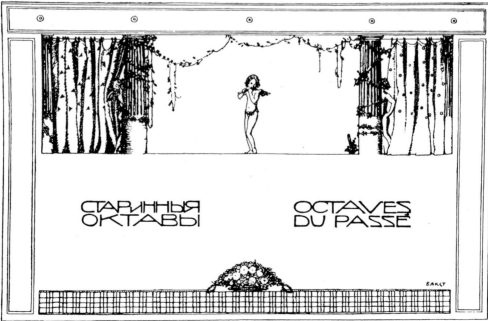

СТАРИННЫЯ
ОКТАВЫ

OCTAVES
DU PASSE

巴克斯特　**新道路**　1902
《新道路》雜誌出版商標

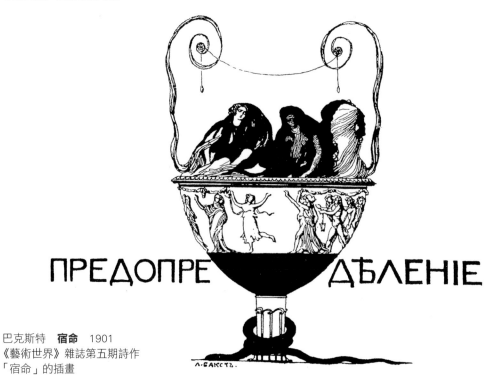

巴克斯特　**宿命**　1901
《藝術世界》雜誌第五期詩作
「宿命」的插畫

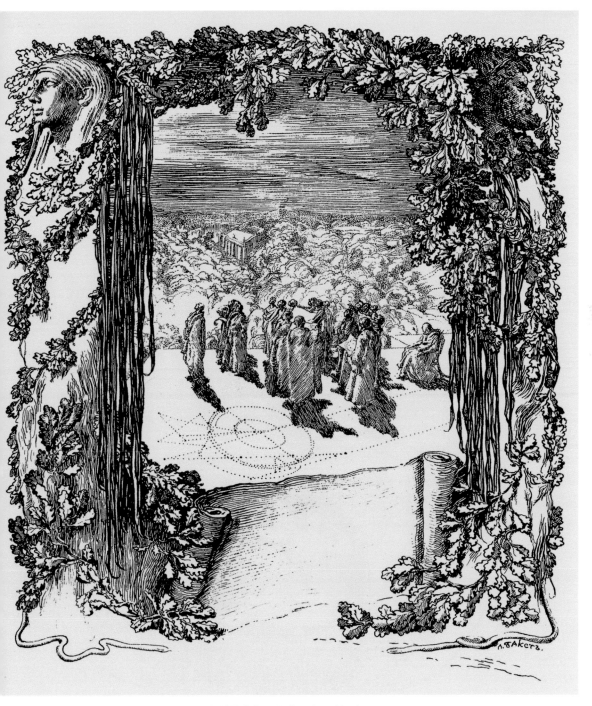

巴克斯特　**星斗**　1901　《藝術世界》雜誌第七期文章「星斗」的插畫

巴克斯特　《天鵝湖》芭蕾舞劇節目手冊封面　1904　鉛筆墨水畫紙　25×16.5cm
莫斯科特列恰柯夫Tretyakov畫廊藏

夫（Victor Borisov-Musatov）的文章插圖，兩位站立的女子，不只有裝飾的作用，更傳遞了宏偉或哀傷的不同感受。

　　相反的，1907年為勃洛克（Alexander Blok）小詩集《雪面具》畫的插畫，除了呼應寓言式的故事內容，巴克斯特還運用了剪影風格增添奇幻的遊戲性。這首詩的序章寫著：「這些詩句是獻給你的，穿著黑衣的高挑淑女，妳的眼裡對我燈火繁華的雪城盡是愛戀。」俄國的藝術資助者西多羅夫（Alexei Sidorov）認為，這一系列《雪面具》插畫是「綜合性插畫的最佳典範」，另

巴克斯特
十七、十八世紀俄國皇家中世紀狩獵史論文插圖
1902　鉛筆墨水畫紙
22.5×28.6cm
聖彼得堡俄羅斯美術館藏（右頁上圖）

巴克斯特
《天鵝》雜誌封面
1908（右頁左下圖）

巴克斯特
《阿波羅》雜誌封面
1909（右頁右下圖）

巴克斯特　**《俄國亞歷山大三世博物館》封面**
1906

外兩幅巴克斯特在1907年畫的油彩〈大雨〉及〈花瓶〉，也是從這本詩集的插畫衍伸而來的。其中後者更被解讀為巴克斯特的自畫像，象徵了藝術家的內心狀態。另一方面〈大雨〉則呈現出藝術世界協會所竭力追求的境地，和索莫夫的畫比較起來，更可嗅出濃厚的較勁意味。

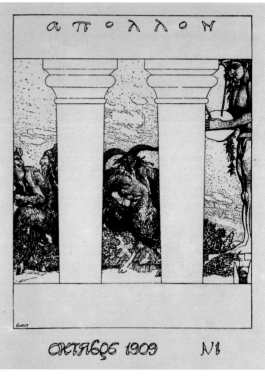

石版畫、政治刊物插畫

俄國的石版畫技巧在十九世紀前葉發展成熟，或者說達到了一個瓶頸，直到「藝術世界」的成員們開始重新回顧各種藝術創作手法之後，才重新開始流行起來。蝕刻師馬奇亞（Vasily Mathe）和學徒奧斯特羅烏莫娃－列別傑娃（Anna Ostroumova-Lebedeva）扮演的角色更是功不可沒，他們不只將黑白版畫發展得淋漓盡致，彩色版畫的開發也有成果。而巴克斯特最有名的兩幅版畫或許是畫家列維坦（Isaac Levitan）及瑪利亞溫（Philip Maliavin）的肖像，這兩幅在1899年創作的石版畫因為生動的神情而廣為流傳。

圖見38、39頁

俄國的首次革命發生在1905至07年間，當時許多藝術世界協會的成員為反叛刊物工作，例如《忌》（Zhupel）及《地獄郵件》（Adskaya Pochta），這場革命讓許多當時優秀的俄國政治漫畫家浮上檯面。

巴克斯特則和俄國大部分的知識份子一樣，對革命保持著興奮及期盼的心情，他寫道：「過去俄國從未像現在一樣，如此明亮、充滿希望，有如春天一般。」他參加過由葛洛奇（Maxim Gorky）領導的編輯會議，並和其他藝術家、民主制度提倡者一同催生新的政治刊物。

1908年巴克斯特又參加了另一個以德國反叛雜誌為藍本的新政治刊物《Satricon》。這本雜誌在俄國知識圈產生重要影響力，

巴克斯特
《雪面具》勃洛克小詩集
1907（左頁圖）

巴克斯特　**列維坦肖像**　1899《藝術世界》雜誌第六期　版畫　20×15.5cm　聖彼得堡俄羅斯美術館藏

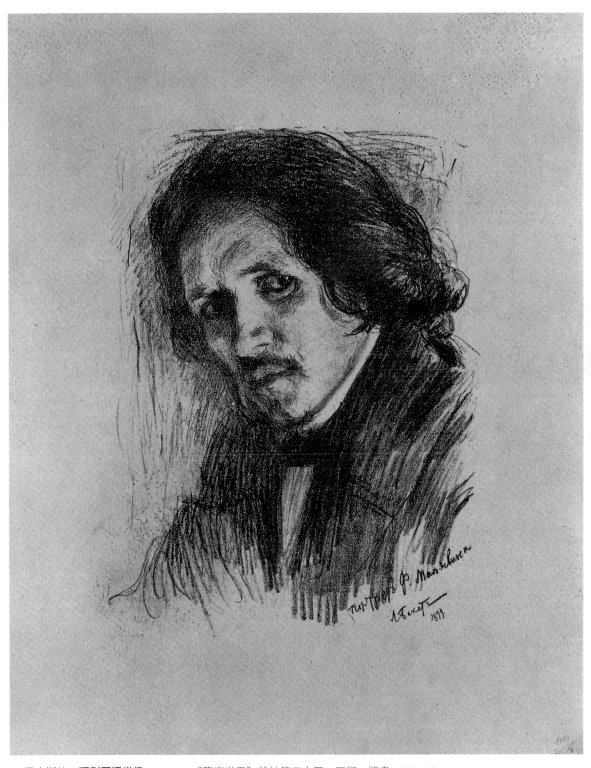

巴克斯特　**瑪利亞溫肖像**　1899　《藝術世界》雜誌第二十三、四期　版畫　32×23cm
聖彼得堡俄羅斯美術館藏

起步時雖遭政務大臣斯托雷平（Pyotr Stolypin）壓制，自由思想派的言論遭受打擊，但巴克斯特仍為他們創作了多幅封面及內頁插圖。

其中一幅畫是天神宙斯向城市丟了一束閃電，但人們不再懼怕鬼神，因為他們找到抵抗的手法：背景一排排的房子屋頂裝著避雷裝置。下方的文字寫著「致偉大的或渺小的宙斯眾神」，也可解讀成，仲裁者無法再鎮壓自由思想，因為大眾找到了激勵人心的新力量。反應在這幅畫及雜誌內頁的是激進派知識份子對政治全盤改革的冀望，認為革命是未來不可避免的道路。

巴克斯特
女藝術家的工作室
1908　水彩鉛筆畫紙
46.8×60.2cm
維也納分離派大展俄國
展覽館海報

巴克斯特
宙斯的閃電　1908
《Satiricon》雜誌封面
（右頁圖）

цюк

САТИРИКОН'

1908 еженедѣльное изданіе № 1

ПОСВЯЩАЕТСЯ БОЛЬШИМЪ И МАЛЫМЪ ЗЕВЕСАМЪ.

Л. Бакстъ.

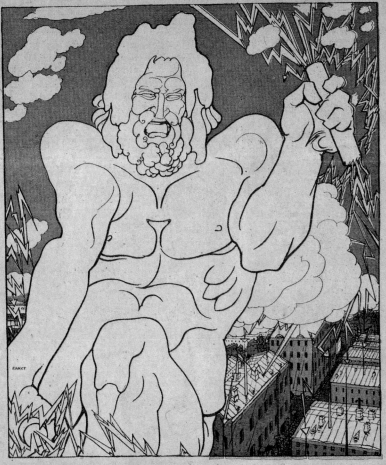

— Трижды будь прокляты жалкіе смертные люди!
Тщетно перунъ мечу, снѣдаемый злобой и гнѣвомъ:
Пойманъ шпильками ихъ, падаютъ въ Лету они....
Круто живется теперь, намъ, богамъ олимпійскимъ!

肖像畫——純熟的繪畫技巧

　　巴克斯特早期的肖像畫無論是西班牙人、阿拉伯人、烏克蘭農婦、羅馬尼亞少女，或是法國農莊主人，都專注在不同風土民情等外顯特色的表現。但是在1895年後，他的肖像畫進入一段轉變期，開始畫較為內省的、能夠表達他人個性氣質的肖像畫。雖然他也承接了坊間的沙龍肖像，但這些作品較無法顯示他洞察人心的卓越能力。

　　他喜歡畫富涵內韻的、溫文爾雅的人物，其中一個範例就是〈貝努瓦肖像〉，以滑順的線條勾勒出躺在老舊皮沙發上閱讀的人影，儉約的用色散發著溫暖靜謐的氛圍。以快速繪成的暗色背景襯托出依稀可見的一疊繪畫草稿，還有一幅裱了框的俄國彼得羅夫娜女皇肖像，顯示畫中主角對十八世紀俄國歷史及藝術很有興趣。

　　跳脫傳統的單人正面肖像畫型式的還有〈戴亞吉列夫與他的護士〉，承襲了新藝術主義的平面剪影風格，畫中男人顯得有些高傲，但這也暗指他富有才華、逗趣、聰穎的一面。背景中的老護士靜靜地坐著，雙手交疊在膝上，襯托出主角的健壯與靈活性。這件肖像畫的構圖及色彩安排和瑟羅夫（Valentin Serov）的作品有些共同之處，或許兩人曾彼此切磋過。

　　巴克斯特喜歡將插畫技巧運用在肖像中，一系列1899年完成的作品，讓他最滿意的為〈女演員馬利亞・莎賓娜肖像〉，線條

圖見45頁

圖見44頁

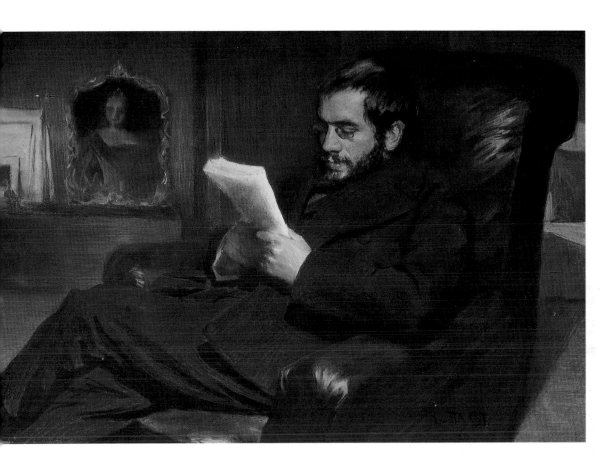

巴克斯特 **貝努瓦肖像**
1898　水彩畫紙
64.5×100.3cm
聖彼得堡俄羅斯美術館
藏

圖見47、61、63頁

圖見46頁

優美，表情靈動自然，是插畫式肖像畫的一個範例。

　　然而他1905至1906年運用複合媒材繪製的肖像更是為人稱道，以鉛筆、炭筆、粉彩筆與彩色鉛筆繪製而成，有著一定的標準形式——畫面中央是人物的頭像，軀體的部分留白，只用鉛筆線條簡單勾勒出來。索莫夫、安德烈・別雷（Andrei Bely）及一幅藝術家的自畫像都屬於這個類型。這些肖像畫其實是由出版商尼可拉・李奧布辛斯基（Nikolai Riabushinsky）所委託，後續在《金色羊毛紙》雜誌出版，做為文章插圖。

　　巴克斯特1902年畫的〈晚餐〉最接近新藝術風格，我們可見十九世紀初上流社會時髦婦女，在黑白色的強烈對比下，轉頭直視觀眾，帶著一抹神祕溫柔的微笑。活潑的曲線、分散的顏色

（下文接82頁）

巴克斯特　**女演員馬利亞・莎賓娜肖像**　1899　鉛筆畫紙　30×22.6cm　聖彼得堡俄羅斯美術館藏

巴克斯特　**戴亞吉列夫與他的護士**　1906　油彩畫布　161×116cm　聖彼得堡俄羅斯美術館藏（右頁圖）

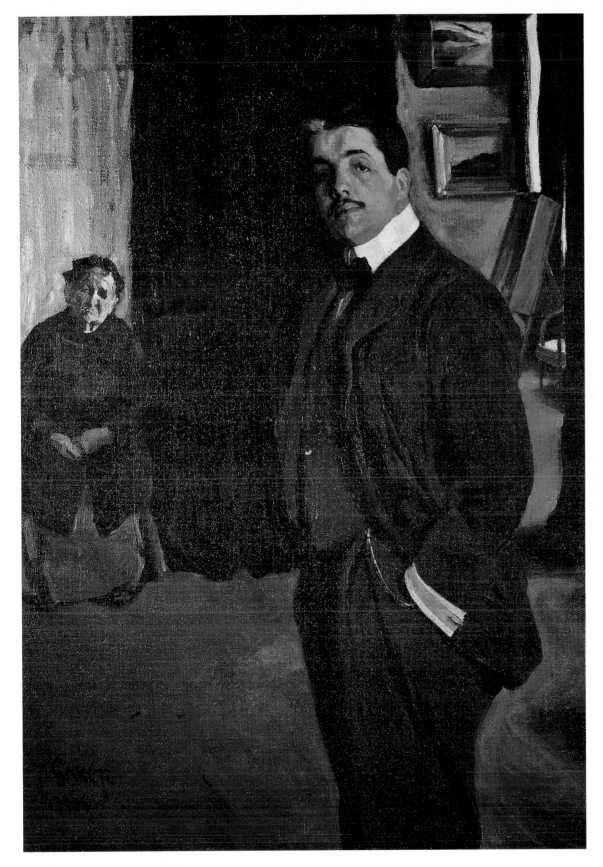

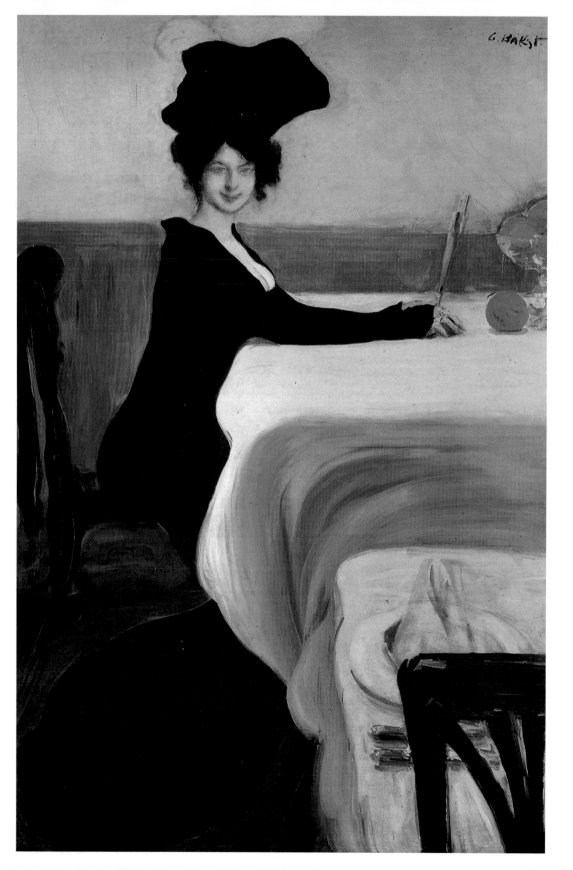

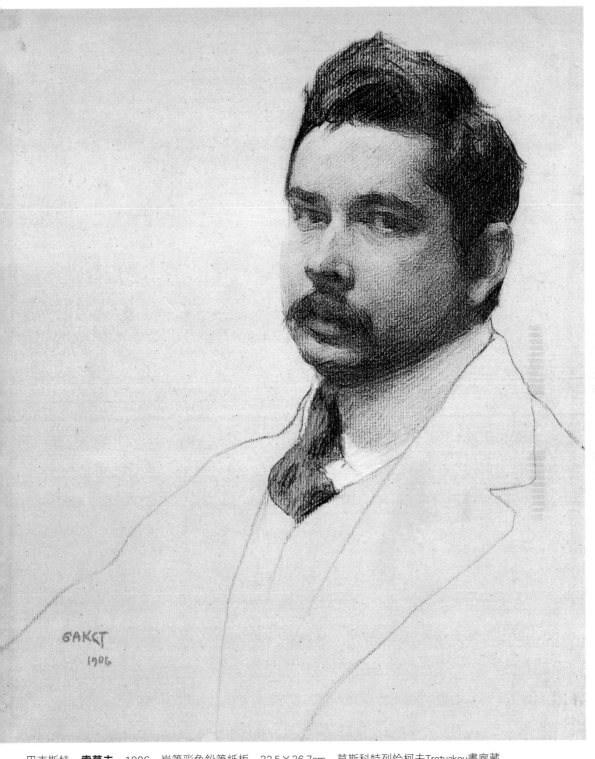

БАКСТ
1906

巴克斯特　**索莫夫**　1906　炭筆彩色鉛筆紙板　32.5×26.7cm　莫斯科特列恰柯夫Tretyakov畫廊藏

巴克斯特　**晚餐**　1902　油彩畫布　150×100cm　聖彼得堡俄羅斯美術館藏（左頁圖）　　　　47

巴克斯特　**西班牙人**　1891　水彩畫紙　32×24.5cm　聖彼得堡俄羅斯美術館藏

巴克斯特　**穿著俄國傳統民俗服飾的少女**　1893　水彩畫紙　39.3×30cm　聖彼得堡俄羅斯美術館藏

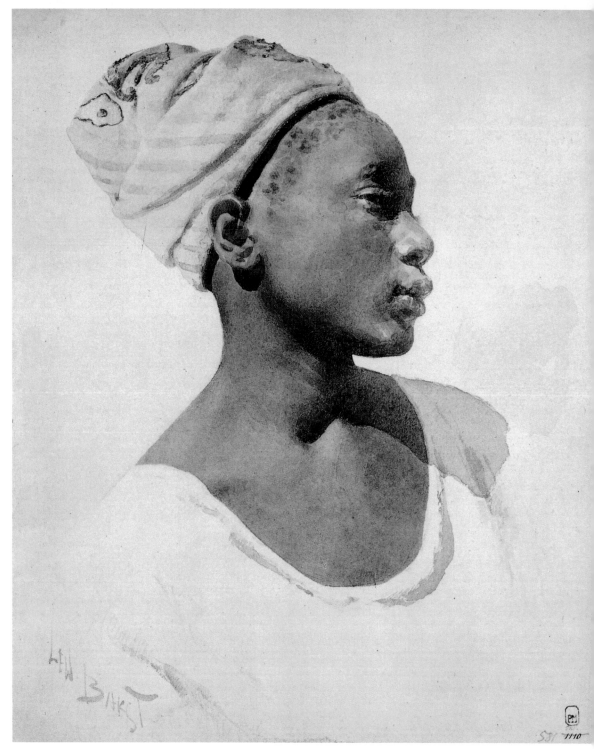

巴克斯特　**年輕達荷美女人**　1895　水彩畫紙　30.2×20.8cm　聖彼得堡俄羅斯美術館藏

巴克斯特　**烏利爾・阿科斯塔**（Uriel Acosta）　1892　水彩畫紙　33.3×24.5cm　聖彼得堡俄羅斯美術館藏（右頁圖）

巴克斯特　**阿拉伯人頭像**　1893　水彩畫紙　30×24cm　聖彼得堡私人收藏

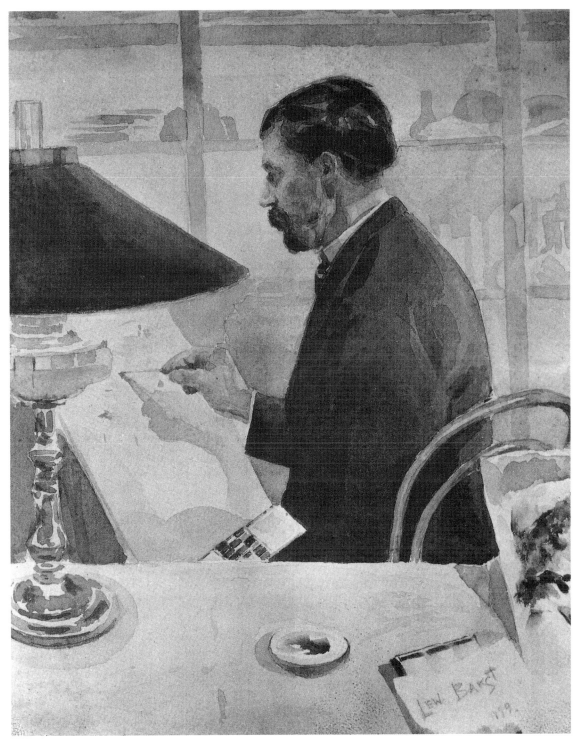

巴克斯特　**艾力西耶夫**（Alexander Alexeyev）　1894　水彩畫紙　26.1×20.5cm　聖彼得堡俄羅斯美術館藏

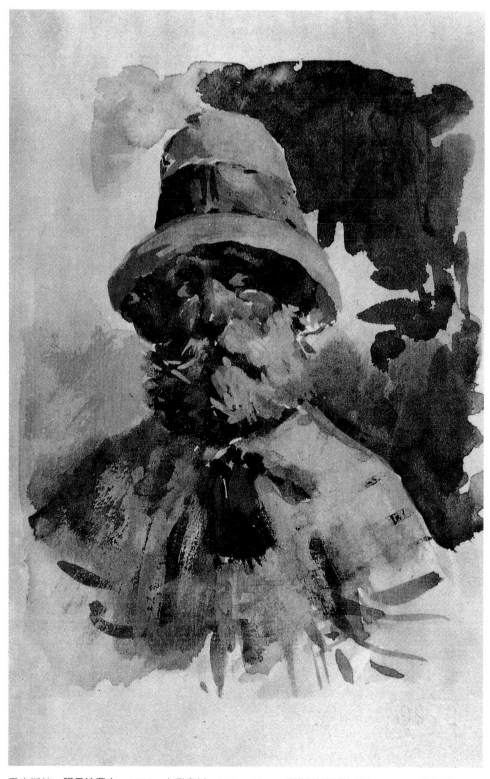

巴克斯特　**諾曼地農人**　1896　水彩畫紙　17.8×14cm　莫斯科特列恰柯夫Tretyakov畫廊藏

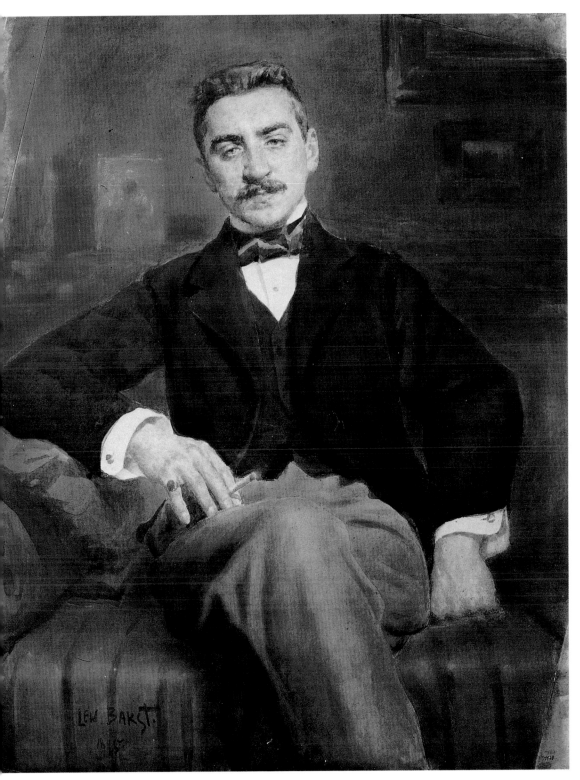

巴克斯特　**努維爾肖像**　1895　水彩畫紙　57×44.2cm　聖彼得堡俄羅斯美術館藏

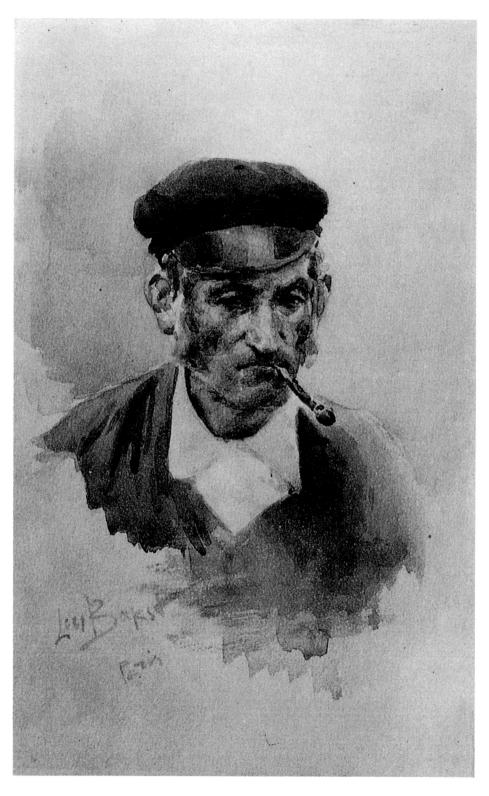

巴克斯特
芬蘭魚夫 1895
水彩畫紙
27.5×17.8cm
莫斯科特列恰柯夫
Tretyakov畫廊藏
（左圖）

巴克斯特 **打鐵匠**
1896 粉彩紙板
65.5×51cm
Picture Gallery, Sevr
（右頁圖）

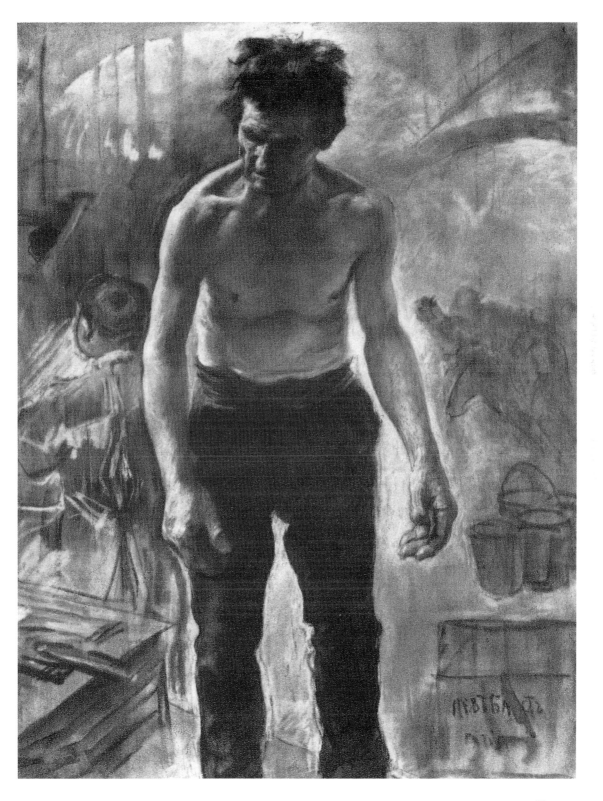

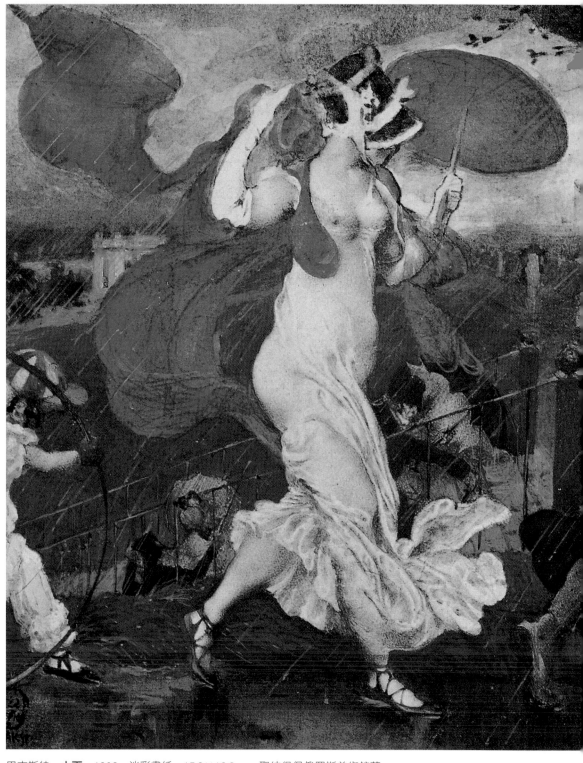

巴克斯特　**大雨**　1906　淡彩畫紙　15.9×13.3cm　聖彼得堡俄羅斯美術館藏

巴克斯特　**盧博芙‧格里岑科**　1903　油彩畫布　142.5×101.5cm　莫斯科特列恰柯夫Tretyakov畫廊藏（右頁圖）

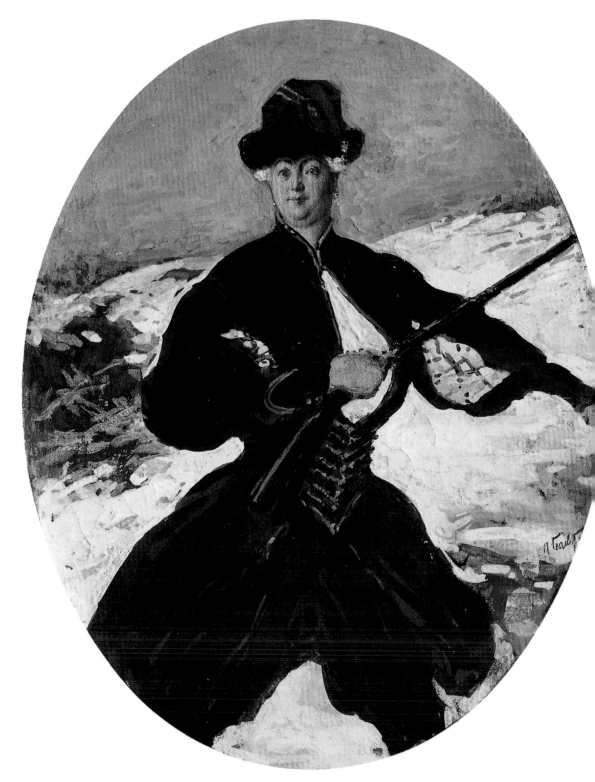

巴克斯特　**俄國女皇彼得羅夫娜狩獵像**　1902　淡彩畫紙　17.5×15cm　莫斯科私人收藏

巴克斯特　**安德烈・別雷肖像**　1905　彩色鉛筆炭筆畫紙

巴克斯特　**柯羅文肖像**　1906　炭筆彩色鉛筆畫紙　76.6×55cm　聖彼得堡俄羅斯美術館藏

巴克斯特　**自畫像**　1906　炭筆彩色鉛筆畫紙　75.8×51.8cm　莫斯科特列恰柯夫Tretyakov畫廊藏（左頁圖）

巴克斯特　**作曲家巴拉基列夫**　1907　巴黎俄國交響音樂季節目表插圖

巴克斯特　**自畫像**　1913　鉛筆畫紙　26×19cm　私人收藏（右頁圖）

BAKST
'91

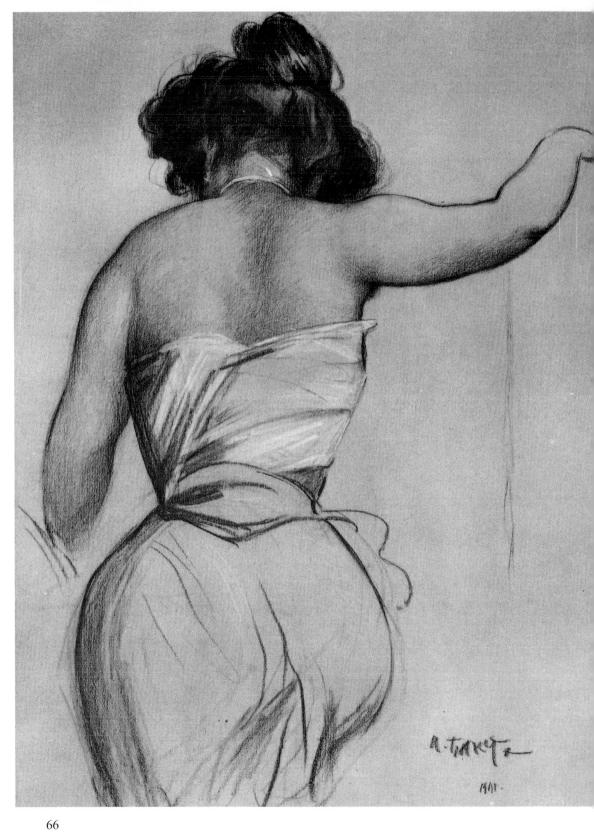

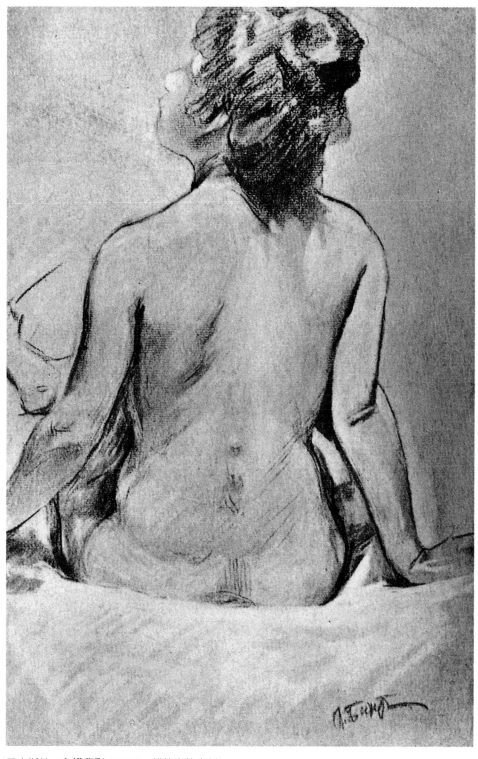

巴克斯特　**女模背影**　1906　鉛筆炭筆畫紙

巴克斯特　**站立女子背影**　1901　炭筆畫紙　56×44cm　Ulyanovsk美術館藏（左頁圖）

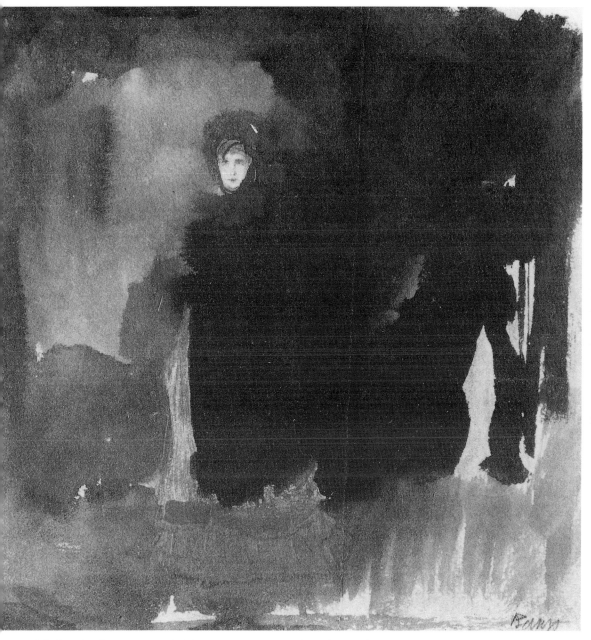

巴克斯特　**神祕女子**　1907　水彩畫紙　18.3×17.7cm　莫斯科特列恰柯夫Tretyakov畫廊藏

巴克斯特　**伊莎朵拉・鄧肯**　1907　俄國《財經報》1907年12月12日（左頁圖）

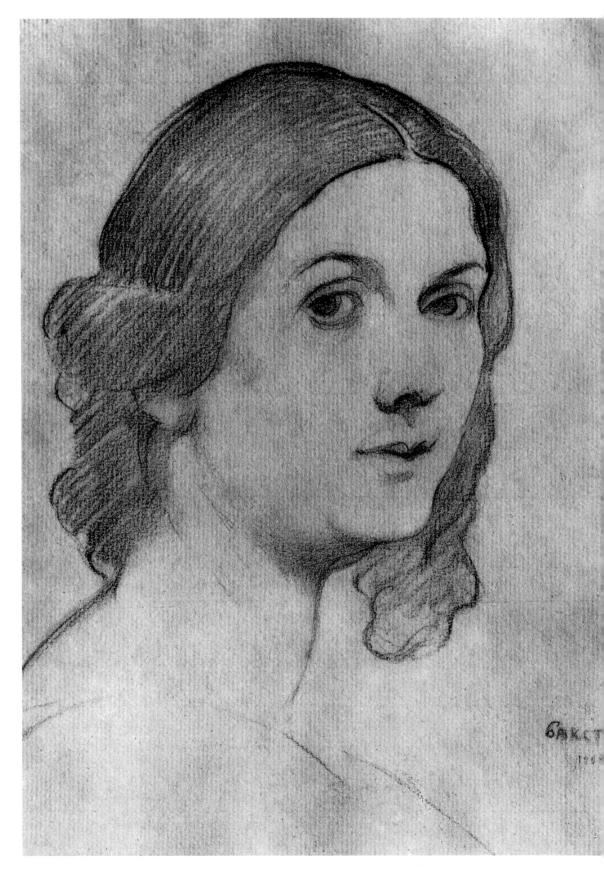

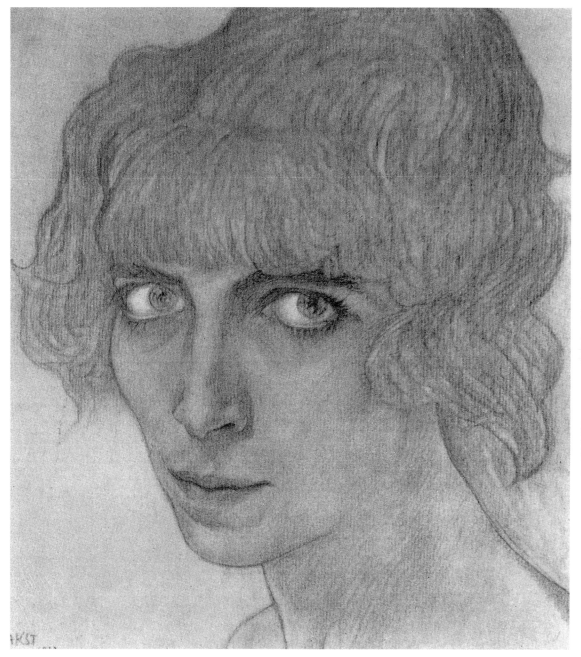

巴克斯特　**肖像**　1910年代　巴黎私人收藏

巴克斯特　**伊莎朵拉・鄧肯肖像**　1908　鉛筆畫紙　25×18cm　莫斯科私人苽藏（左頁圖）

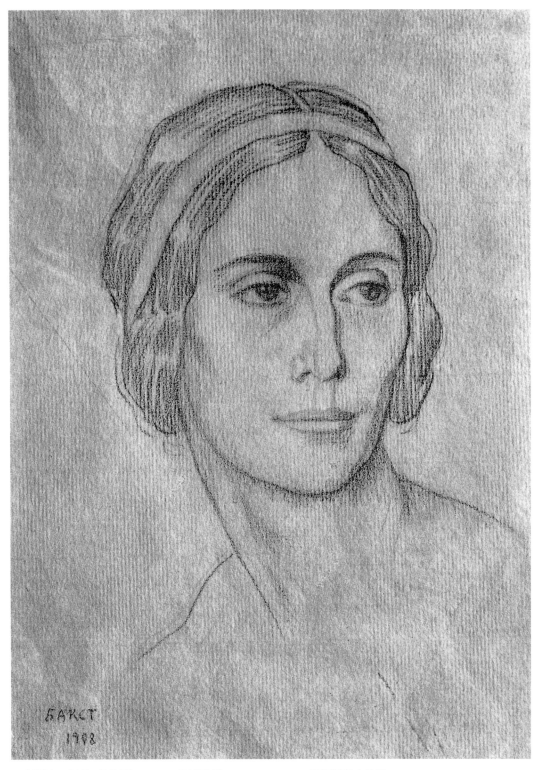

巴克斯特　**安那‧帕洛瓦**　1908　鉛筆畫紙　23.5×17.5cm　莫斯科私人收藏

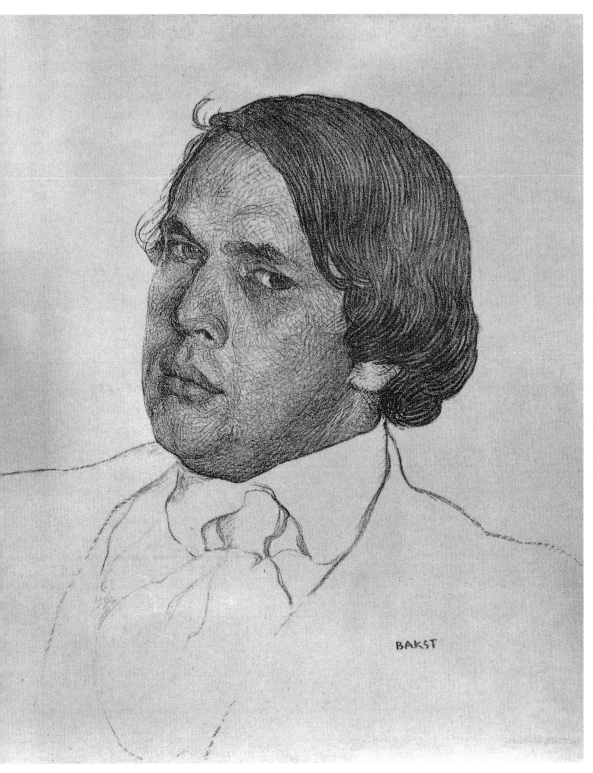

BAKST

巴克斯特　**阿烈克斯・托爾斯泰**　1909　20×19.3cm　聖彼得堡俄羅斯美術館藏

74

巴克斯特　**畫家之子**　1908　水彩畫紙　45.5×59.5cm　莫斯科特列恰柯夫Tretyakov畫廊藏

巴克斯特　**妻子肖像**　1900年代　粉彩油彩畫紙　45×37cm　莫斯科特列恰柯夫Tretyakov畫廊藏（左頁圖）

BAKST

巴克斯特　**考克多**（Jean Cocteau）　1911　法國文學家　鉛筆畫紙　31×20cm　巴黎私人收藏

巴克斯特 **馬西涅**（Léonide Massine） 1914 俄國編舞者 鉛筆畫紙 38.1×25.4cm 私人收藏

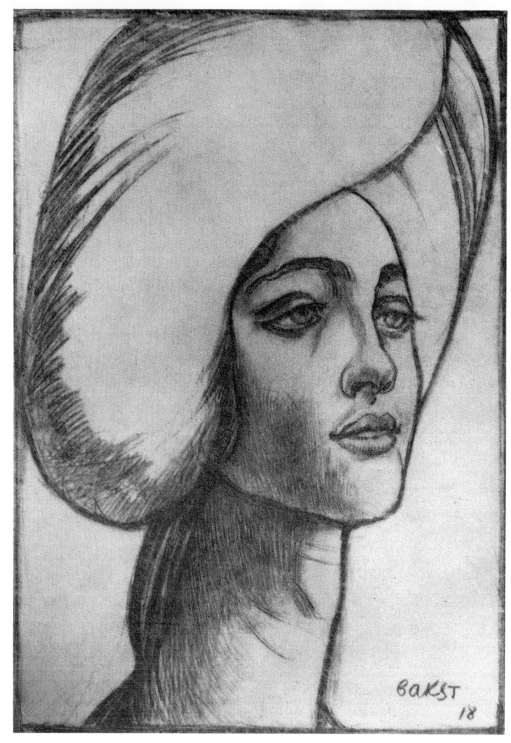

巴克斯特　**T女士肖像**　1918　鉛筆畫紙

巴克斯特　**路易斯・湯姆士**（Louis Thomas）　1924　炭筆彩色鉛筆畫紙　40.5×31cm
米蘭Levante畫廊藏（右頁圖）

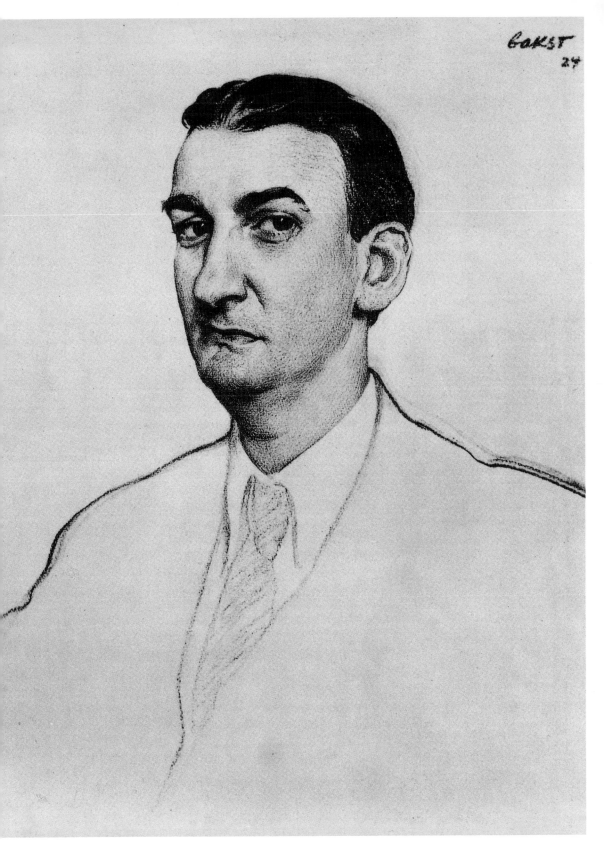

BAKST
24

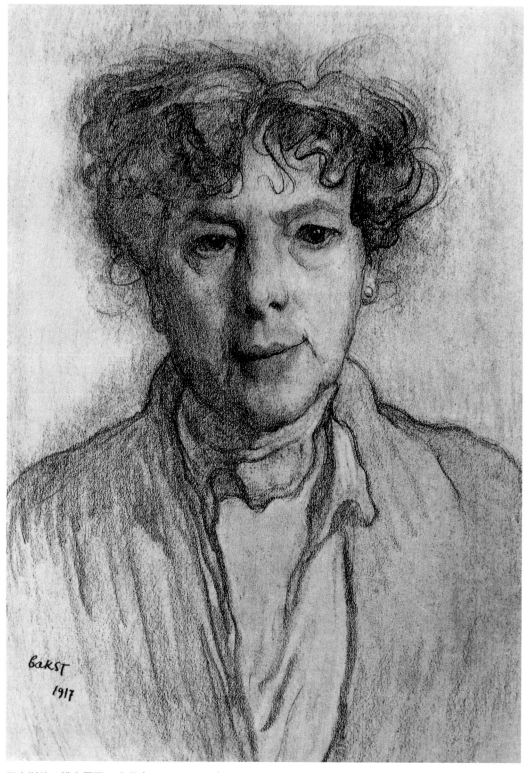

巴克斯特　**維吉尼亞・珠琪**（Virginia Zucchi）　1917　義大利舞者　鉛筆畫紙　32.9×23.3cm
牛津大學Ashmolean美術館藏

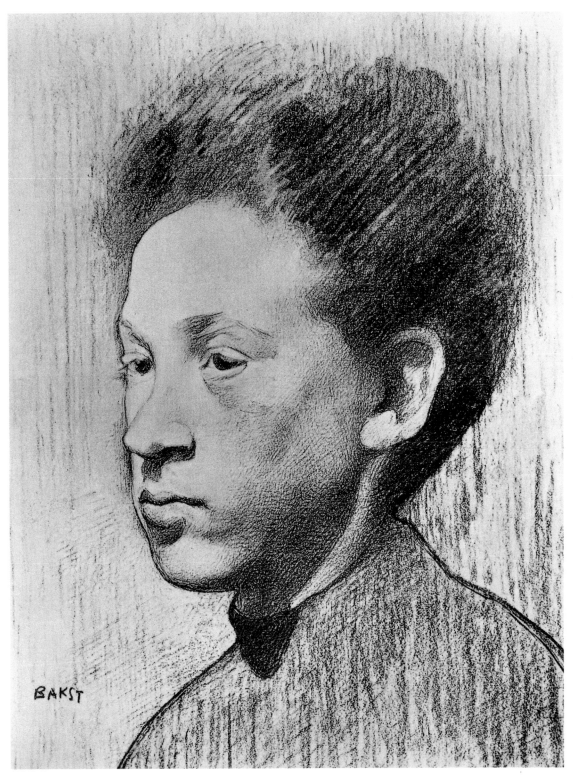

巴克斯特　**肖像畫**　1910年代　鉛筆畫紙

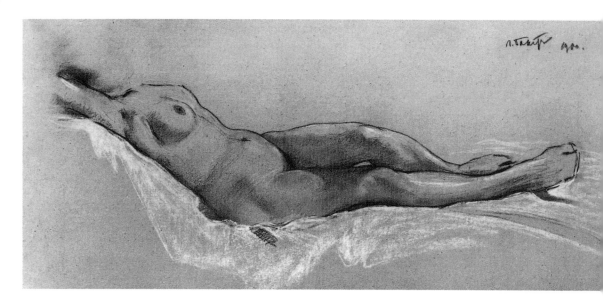

及形狀，讓觀畫感知因構圖的非對稱性而被加強。轉而注意細節時，會發現椅背上的貂皮圍巾好像快滑落下來，人的剪影像新藝術平面海報般，採用奇特扭曲的裝飾，加強了視覺趣味及生命力。這幅畫脫離當時俄國畫壇美學風格及常規，在1903年藝術世界協會年展讓觀眾感到新奇。後來到德國慕尼黑分離派展覽時受到更高的評價。

　　巴克斯特喜歡以黑色鉛筆畫肖像，上色時不用強烈的陰影或厚重的色塊。他在1907年與索羅夫一同到希臘旅行後，繪畫更趨於古典陶器的平面式美感。但在1910年代為戴亞吉列夫設計舞台布景之後，畫風也隨之改變，繽紛的色彩是一大特徵。

　　另一幅巴克斯特所繪，風格出色的水彩畫〈伊達·魯賓斯坦肖像〉也值得一提。伊達·魯賓斯坦（Ida Rubinstein）是和巴克斯特合作多年的舞者，在此雖然不是以舞台劇照的方式呈現，但仍充滿誇張的戲劇性：高挑的人形有著將近九頭身的完美比例，一手挽著貂皮大衣，盛裝出席，一副鎂光燈前，架式十足的明星姿態。細膩的臉部刻畫、挺拔的站姿、服裝的剪裁、簡潔的色調，顯現出畫家的技巧與被畫者的優雅姿態，也呈現出魯賓斯坦頹廢奢華的舞蹈風格。

巴克斯特　**女模臥像**
1900　炭筆畫紙
35.9×78cm
莫斯科私人收藏

巴克斯特
伊達·魯賓斯坦肖像
1921　水彩炭筆畫布
128.9×68.8cm
紐約大都會美術館藏
（右頁圖）

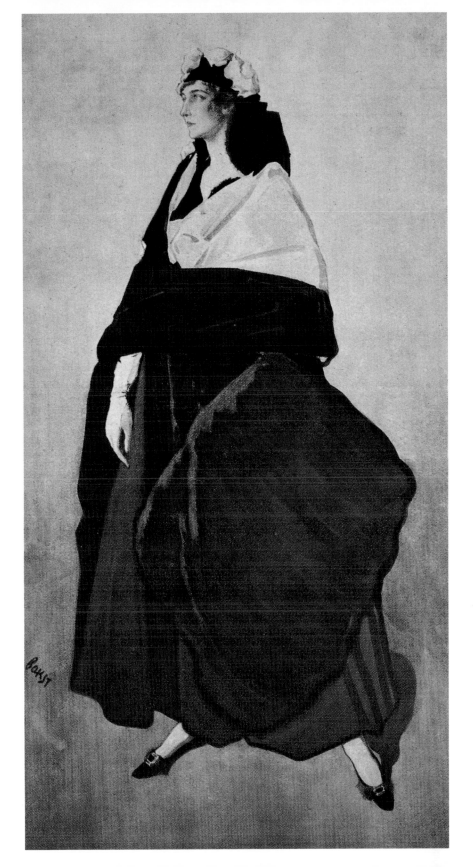

巴克斯特　**格魯文**
1908　鉛筆畫紙
31.5×22cm
聖彼得堡俄羅斯美術
館藏

　　巴克斯特的肖像畫，尤其是黑白的作品，最能看出巴克斯特
純熟的畫技。它們是以迅速的節奏完成的，所以有鮮活、即刻的
特色。對巴克斯特來說，如過花太多的時間在一幅肖像畫上，或
執著描繪出每個細節，會讓成品缺少啟發性，讓畫作變得乏味、
無生命力。

景觀畫——掌握自然景物光線色彩的卓越能力

　　和舞台設計比較起來，巴克斯特的肖像畫少被討論，而他的景觀畫也經常被乎略，但這位喜歡到世界各地旅行的藝術家，對大自然之美也有深刻的體會，因此留下多幅景觀畫。在他年輕的時候，他經常創作印象派風格的油畫、水彩習作，描繪自然風景的變換，例如：〈突尼西亞鄰近的傍晚〉（1897）或是〈尼斯近郊〉都呈現掌握光線色彩的卓越能力。

圖見86頁

　　而巴克斯特1903至04年在法國、芬蘭及莫斯科郊區旅行的時候，創作量最為豐沛，作品包括了：〈橄欖樹〉、〈風景〉以及〈鄉村教堂〉。這些景觀畫在造形與色彩方面，簡化了景物造形，色彩方面則維持灰綠色調。他早期喜歡繪畫日落或下雨的景觀繪畫，但與後期則注重在風景的概略印象，排除了天氣的因素，這和認識瑟羅夫的影響有關。在「藝術世界」解散之後，畫家瑟羅夫、阿爾希波夫（Abram Arkhipov）、柯羅文（Konstantin Korovin）、維諾格拉多夫（Sergei Vinogradov）等人成立了「俄國藝術家聯盟」。巴克斯特參與了幾場他們安排的展出。

圖見87、88頁

圖見89頁

　　我們可以觀察到裝飾性風格在畫家後期的風景畫扮演更明確的角色，例如1906年的水彩畫〈陽台上的太陽花〉有明顯的平面裝飾風格。巴克斯特最好的一幅風景畫之一則是〈沙灘上的刺槐〉，出乎意料的構圖及色調，混合了鮮豔的藍色、綠色、黃色及粉紅色，像是為兩年後色彩繽紛的「天方夜譚」芭蕾舞劇做了

圖見88頁

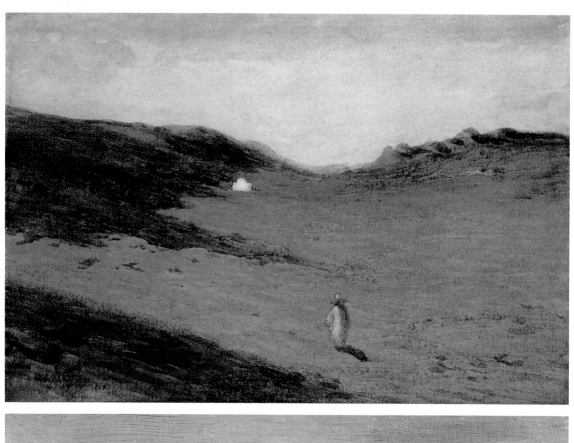
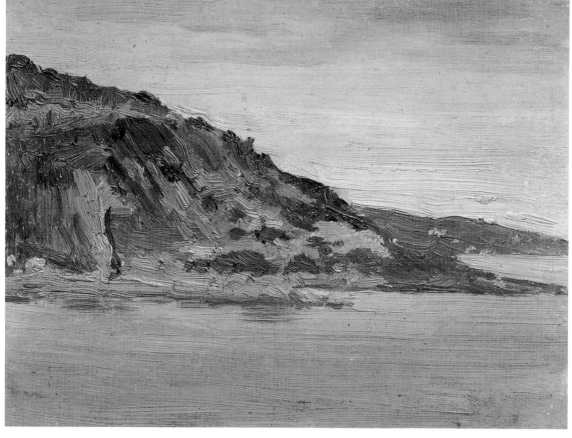

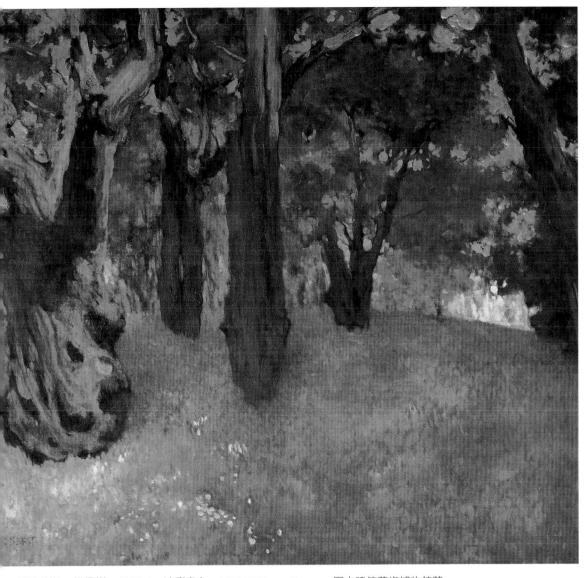

巴克斯特　**橄欖樹**　1903-4　油彩畫布　123×124cm　Novgorod歷史建築藝術博物館藏

巴克斯特　**突尼西亞鄰近的傍晚**　1897　水彩畫紙　37.5×55.3cm　莫斯科特列恰柯夫Tretyakov畫廊藏
（左頁上圖）
巴克斯特　**尼斯近郊**　1903　油彩紙板　13.8×17.8cm　莫斯科特列恰柯夫Tretyakov畫廊藏（左頁下圖）　87

巴克斯特　**沙灘上的刺槐**　1908　油彩紙板　48.5×69cm　聖彼得堡俄羅斯美術館藏

巴克斯特　**風景**　1903-4　油彩畫布　61×88.5cm　聖彼得堡I. Brodsky紀念美術館藏

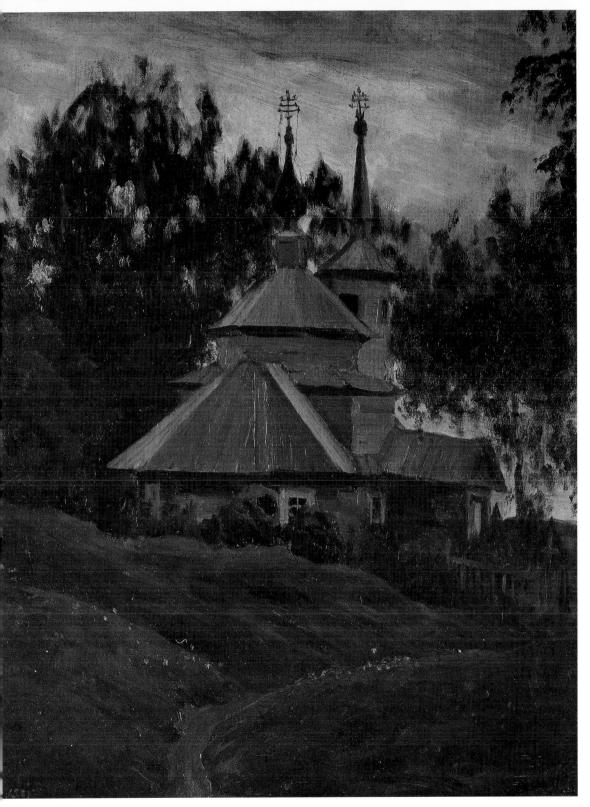

巴克斯特 **鄉村教堂** 1903-4 油彩畫布 48×39cm 聖彼得堡俄羅斯美術館藏

前情提要。

　　他跟上了十九世紀初俄國風景繪畫的風潮，對他來說，自然是無法和音樂分開的。音樂帶給他許多靈感及想像。他曾說過：「少了花與音樂，人生就失去了一半的樂趣！」

　　巴克斯特最有名的畫作莫過於1908年的〈古老世界的怒吼〉（Terro Antiquus），當時受各家藝評媒體熱烈的討論。部分評論家認為這只不過是一個以浮雕壁畫色澤呈現的俯視景觀，其他人則瞭解這是一件需要複雜哲學概念解讀的作品。

　　這幅大型油畫取材自失落的亞特蘭提斯，我們俯視一座城市海港，中央有一道強烈的閃電，海濤無情地襲擊沿岸。聳立的高塔，慌張的居民往外逃竄。巨浪將船隻吞噬，船骸被丟擲遺棄在石碣堡旁。而最引人注目的，是古希臘美神阿芙羅狄蒂（Aphrodite）的半身像，她看起來平靜、無懈可擊、有著一抹篤定的微笑。這件雕像是女性美的化身，代表愛與藝術將平撫世俗飄渺的一切，這也是這幅畫的中心主旨。

　　從雅典衛城俯瞰愛琴海的景觀是這幅畫中深藍色的海洋及閃閃發亮的島嶼。運用考古學組成的抽象符號，畫面右側棕色、灰色的山峰如同巴克斯特在希臘旅行日記中所描述的：「連綿不絕的山巒，光禿禿的峭壁，有如史詩般地訴說古典時代的野蠻及文明。」另外畫面中還可見希臘古文明遺跡，如邁錫尼（Mycenae）的「獅子門」、提林斯（Tiryns）的宮殿，以及雅典衛城。

　　〈古老世界的怒吼〉也可解讀為藝術家長久以來希望將自己的哲學概念轉化到畫布上的具體實踐，他雖然花了三年的時間創作這幅畫，卻無法滿意最後的成果。因為他希望創造美麗、動人的畫作，可是這件作品卻需要觀者更進一步地去思考、瞭解背後的涵義。這幅畫反而像是巴克斯特寫的一篇論文，且無庸置疑地反應了俄國藝術在1905至1915年間的發展。對最新的科學研究抱持著敏感度、自古文化元素取材的浪漫奇想，以及運用繁複的裝飾風格表達象徵性的含義，讓〈古老世界的怒吼〉與其他同儕畫家，如：羅維奇（Nikolai Roerich）、波加維斯奇（Konstantin Bogaevsky）、彼得羅夫沃德金（Kuzma Petrov-Vodkin）、色列

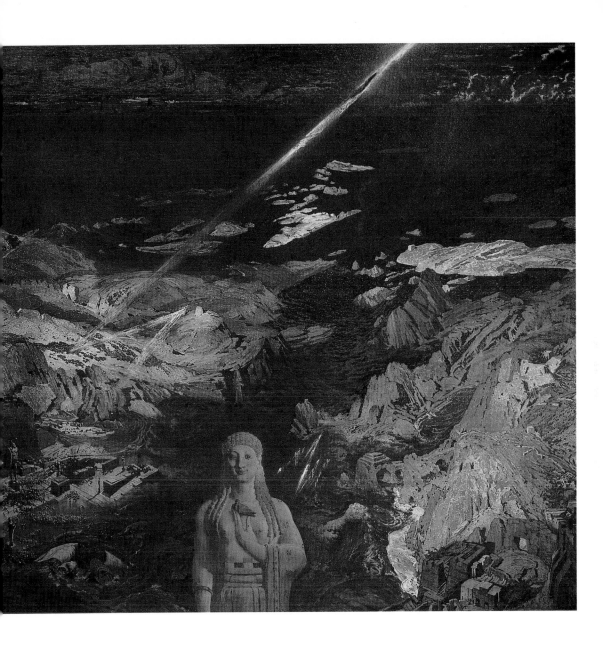

巴克斯特
古老世界的怒吼
1908　油彩畫布
250×270cm
聖彼得堡俄羅斯美術
館藏

歐尼斯（Mikalojus Ciurlionis）的作品產生共鳴。〈古老世界的怒吼〉展現了巴克斯特對於宏大主題以及古代文明的喜好，符合俄國象徵主義詩人沃洛信（Maximilian Voloshin）在1909年描述的：「這個時代的藝術中最後一個、也是最令人陶醉的夢就是古文明之夢。」

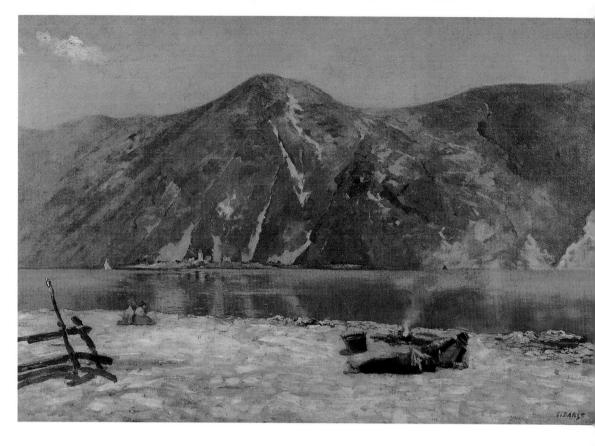

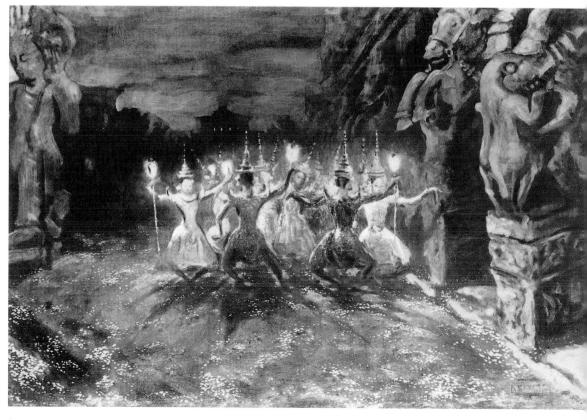

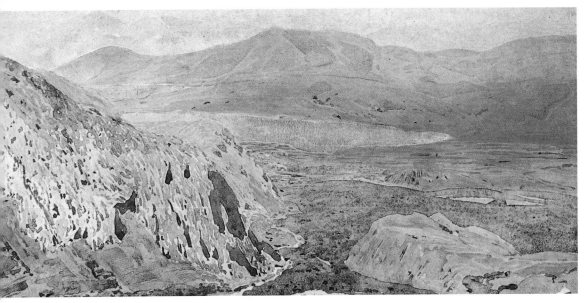

巴克斯特　**希臘古都德爾菲**（Delphi）　1907　淡彩畫紙　私人收藏（上圖）
巴克斯特　**山邊湖泊**　1899　油彩畫布　66×103cm　聖彼得堡俄羅斯美術館藏（左頁上圖）
巴克斯特　**暹羅靈魂之舞**　1901　油彩畫布　73.2×109.5cm　莫斯科特列恰柯夫Tretyakov畫廊藏（左頁下圖）

巴克斯特　**海邊的沐浴者**　1909　油彩畫布　18.5×26.7cm　私人收藏

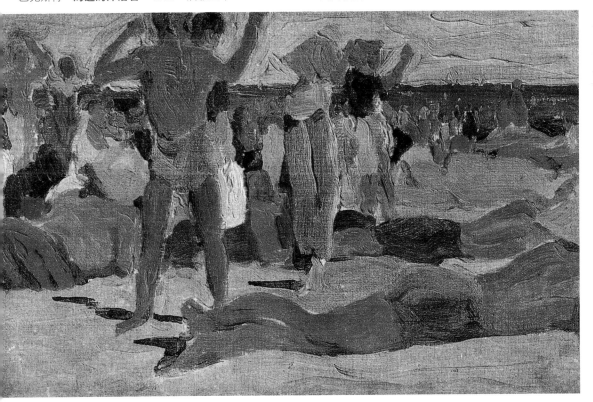

任教茲凡思瓦學院

　　巴克斯特去希臘旅行之後，對古文明的興趣更加強烈，開始撰寫相關文章、開班授課。1909年發行的《阿波羅雜誌》有一篇他寫的文章「藝術中的古典潮流」，最能完整瞭解他的想法：他駁斥客體性與唯美主義、提倡大型的藝術、傳統的延續傳承，並提議設立職業教育體制。他認為古典藝術或是兒童繪畫有如未經琢磨的璞玉，從中取材可賦予藝術作品更高的彈性、更為鮮明的色彩。

　　在當時的法國畫家當中，他列舉高更、馬諦斯、莫里斯·德尼（Maurice Denis）三人為學習的對象，因為他們也嘗試過相同的策略，而這也是巴克斯特認為藝術持續發展的唯一道路。後來他接觸到「野獸派」的畫風，這與他的繪畫素描手法相似，自然而然也和他在茲凡思瓦藝術學院的授課方式相符。

　　茲凡思瓦（Elizaveta Zvantseva）創辦的這所藝術學校因為在現代藝術上的創見與開放而聞名一時，學生包括托爾斯泰伯爵夫人和舞蹈家尼金斯基（Vaslav Nijinsky）。巴克斯特對學生最基本的要求，是能夠配置對比色彩，平衡影響色彩之間的影響，以及回歸到最簡單的形式。

　　夏卡爾也是巴克斯特（Leon Bakst）的學生之一，夏卡爾日後回憶，巴克斯特真正讓他感受到「歐洲氣息」，鼓勵他離開俄國前往巴黎發展。但巴克斯特只在茲凡思瓦藝術學院任教了四年，1910年之後他便移居巴黎定居，全心全力為戴亞吉列夫創立的俄國芭蕾舞團設計舞台及服裝。

巴克斯特
費索雷的街道　1915
鉛筆畫紙（右頁上圖）

巴克斯特
白朗峰上一景
1910年代　鉛筆畫紙
（右頁下圖）

巴克斯特　**藍莓**　1910年代　鉛筆畫紙

巴克斯特　**皺葉甘藍**　1910年代　鉛筆畫紙

戲劇舞台設計

　　他幼年時就對戲劇就充滿興趣，常回憶起和弟妹們剪下書籍雜誌裡的紙人偶，自編自導一齣掌中劇碼。但正式踏入戲劇舞台設計的契機，是因為認識貝努瓦及圍繞在他身邊的藝術家圈子。「藝術世界」協會對音樂及戲劇都充滿興趣，也成他們後續發展的主要訴求，因此在這方面累積了許多新的知識與創意。

　　他們對視覺藝術與風格的追求擴展到劇場領域，並間接促成了舞台設計的重整思考，這在布景繪畫的改變上特別顯著。舉例來說，有一位開明的資助家馬門托夫（Savva Mamontov）創辦的莫斯科歌劇團，捨棄了皇家戲院原有的畫師，僱用前衛的俄國畫家，如：列維坦、柯羅文、瑟羅夫、波蘭諾夫（Vasily Plenov）、瓦茲內索夫（Victor Vasnetsov）以及盧貝爾（Mikhail Vrubel）創作舞台布景。因此開啟俄國舞台設計革新的先鋒，直到1900年初這股新戲劇的風潮已經延燒到俄國各大城市。

《女伯爵之心》、《玩偶童話》

　　巴克斯特在1902年首次嘗試舞台設計，劇碼是在聖彼得堡皇

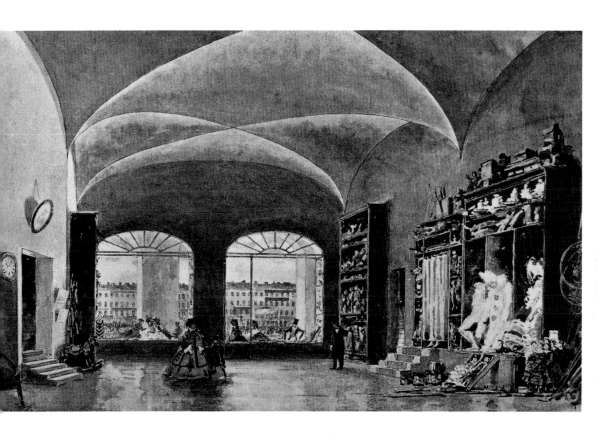

巴克斯特
《玩偶童話》舞台設計圖
1903　水彩畫紙
私人收藏

家劇院上演的法國默劇《女伯爵之心》。雖然他的素描仍可感受到繪本插畫的風格，但輝煌的帝國式風格及精緻的配色則又是一大突破。

　　隔年為《玩偶童話》設計的舞台服裝則延續了同樣的特色。帶著狂歡節的喜氣、詩意的景象，巴克斯特呈現了兩個平行交錯的小世界，一個是平凡的日常生活，另一個則是明亮的玩具世界，兩者之間激盪出奇幻的愛情故事。這齣芭蕾舞劇精彩地重現了聖彼得堡1850年代的社交圈樣貌，最吸引人的莫過於玩偶們的設計，以精緻工藝打造，臉部、髮型、服裝的重現都唯妙唯肖，也可清楚看出「藝術世界」創作者們對於細節裝飾的一致講究，觀者也難以將目光移開一件件華美又可愛的玩偶戲服。

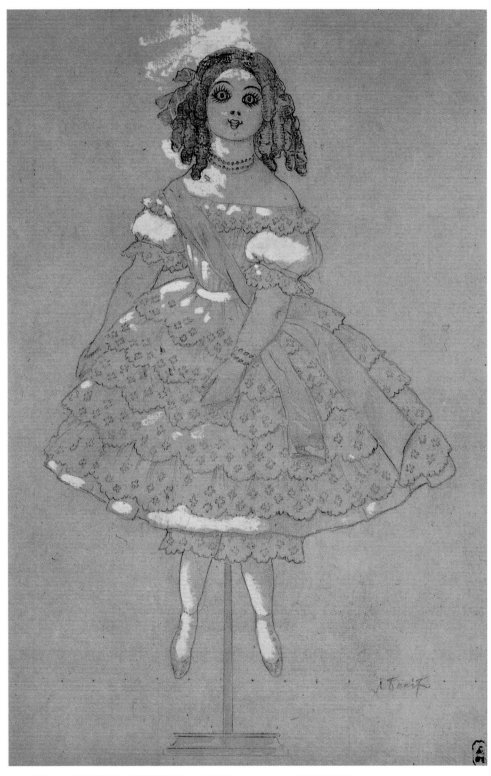

巴克斯特 《玩偶童話》服裝設計圖：中國娃娃 1903 水彩鉛筆紙板 25×17.2cm
聖彼得堡俄羅斯美術館藏

巴克斯特　《玩偶童話》服裝設計圖：黑人娃娃　1903　水彩鉛筆畫紙　37×26cm
聖彼得堡俄羅斯美術館藏

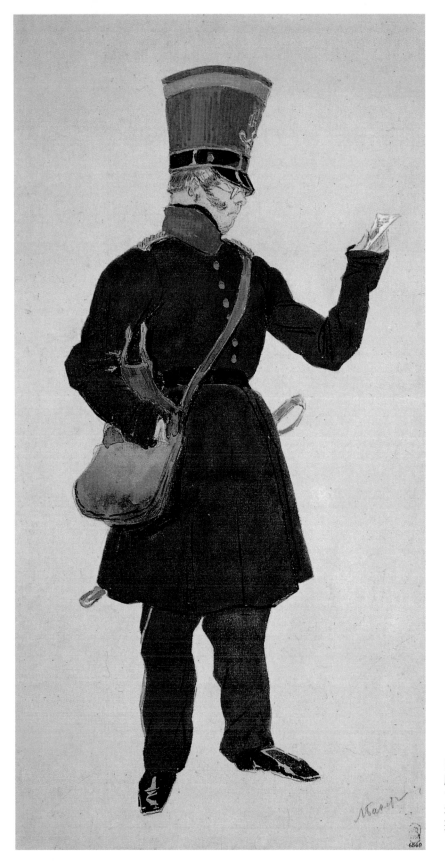

巴克斯特 《玩偶童話》
服裝設計圖：郵差
1903 水彩墨水畫紙
37×20.3cm
聖彼得堡俄羅斯美術館藏

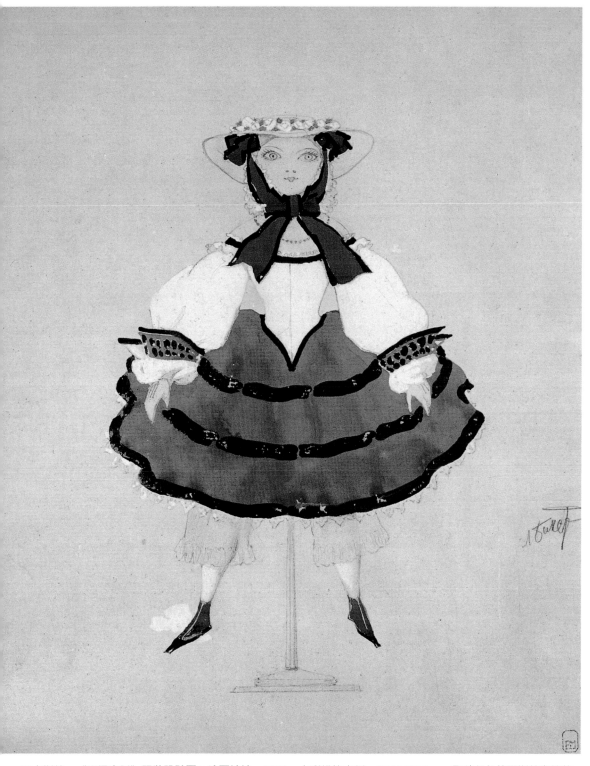

巴克斯特　**《玩偶童話》服裝設計圖：法國娃娃**　1903　水彩鉛筆畫紙　39.1×28.5cm　聖彼得堡俄羅斯美術館藏

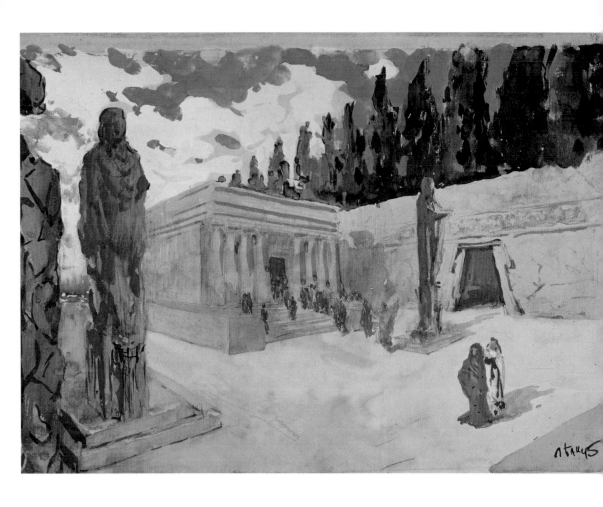

希臘悲劇《希坡律陀》、《伊狄帕斯在科倫納斯》

巴克斯特　《希坡律陀》舞台設計圖
1902　水彩畫紙
28.7×40.8cm
聖彼得堡俄羅斯美術館藏

　　《玩偶童話》讓巴克斯特在劇場界獲得矚目，而他的名聲更因希臘作家歐里庇德斯（Euripides）的《希坡律陀》、索福克里斯（Sophocles）《伊狄帕斯在科倫納斯》這兩齣在1902、1904年先後上演的悲劇作品而攀上高峰。巴克斯特對舞台設計特別講究：在俄羅斯皇家戲院的演出，仿白色大理石建構而成的布景，穿梭其中的演員身著雪白長袍、有著理想身材比例，交談時採取圓融流暢的姿態。巴克斯特對於古文化的簡單性感到著迷，參考了古典神話寓言及從特洛依、邁錫尼、梯林斯和克里特島出土的

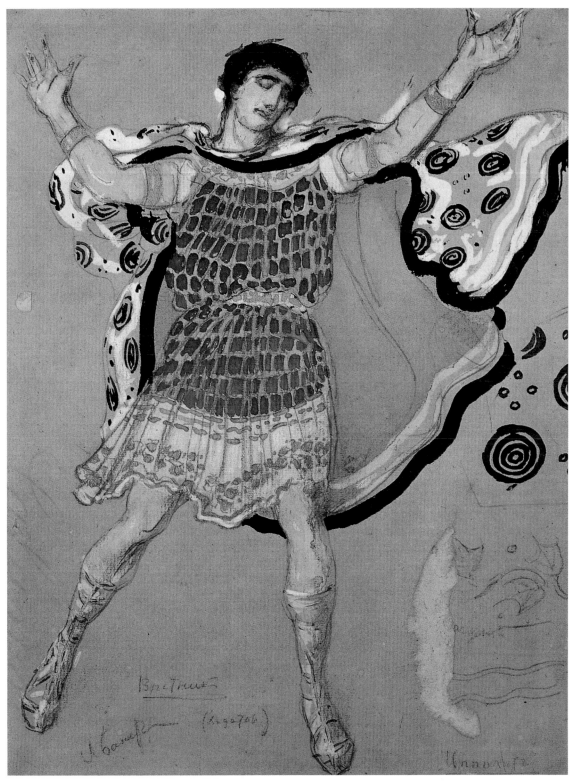

巴克斯特　《希坡律陀》服裝設計圖：哈洛德　1902　水彩銀色顏料鉛筆畫紙　Yerevan Armenia畫廊藏　105

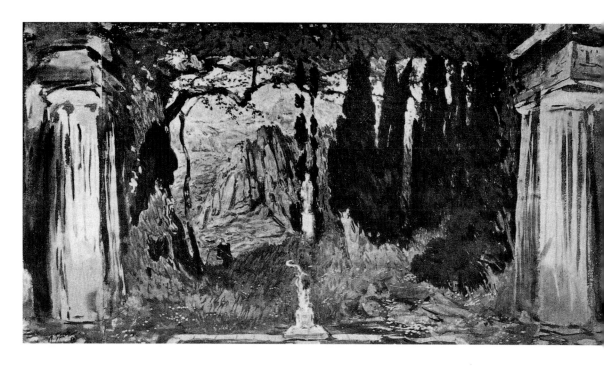

文物資料，加在布景和服裝裡來詮釋這一齣古希臘文學劇作。

他為《希坡律陀》設計的舞台是簡單且有震撼力的，中央是伯羅奔尼撒古城廣場，背景是忒修斯國王的宮殿，宮殿前門矗立古希臘女神——阿芙羅狄蒂和阿提密斯（Artemis）的兩座肖像，悲劇的主因正是這兩位女神的競爭所導致。藝術家將她們具威嚴的面貌做為悲劇的象徵符號，讓觀者感受到靜止的壓迫力。

為了重現古希臘羅馬劇院的效果，劇團加入了合唱團的元素，巴克斯特將他們安排在舞台下方，圍繞著一座神壇，神壇周邊香煙裊裊，增添了視覺與嗅覺的感受。舞台上的人物各有特色，組成一幅古希臘生活百態的活潑圖像：表情嚴肅的大臣們蓄著山羊鬍鬚，穿著飄逸的長袍；戰士們則帶著高聳的頭盔，手持圓型的大盾牌；女人們則有一頭漂亮的捲髮，有的編起辮子，身穿希臘式的束腰外衣；另外還有皮膚黝黑的奴隸，在一旁靜默著。

多彩的戲服、有凌有角的人物剪影及動作，和現在一般人印象中的古希臘樣貌有些差距，因為這些設計綜合了巴克斯特從

巴克斯特 《伊狄帕斯在科倫納斯》舞台設計草圖 1904

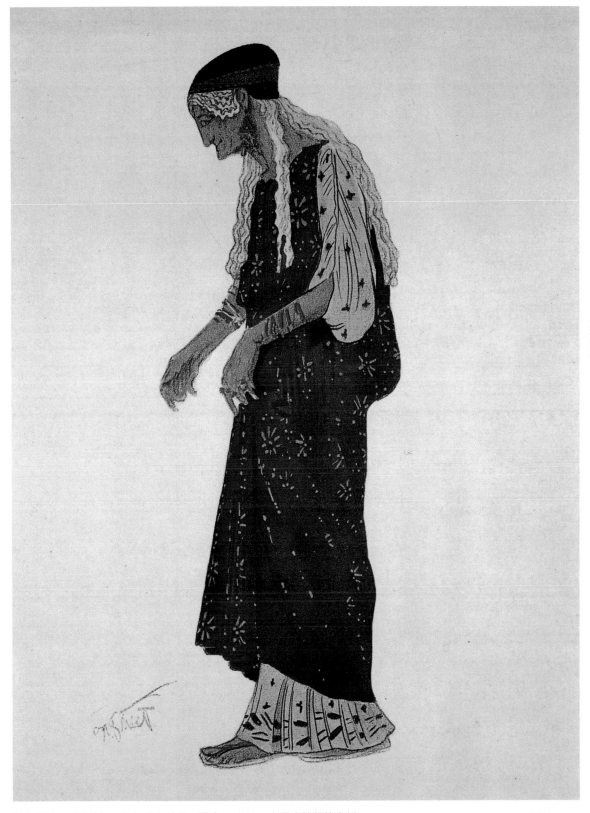

巴克斯特 《希坡律陀》服裝設計圖：護士 1902 水彩金箔鉛筆畫紙

古希臘陶罐以及古埃及壁畫獲得的靈感。為了創造歷史感，巴克斯特對所舞台細節都很講究，不只為所有舞台道具畫素描，還在演員身上臉上塗抹化妝品。這兩齣古裝劇的設計雖然經過歷史考究，但還是不免添加了藝術家本身的主觀意識，或屈就於整體視覺效果。簡而言之，巴克斯特設計的舞台布景不是膚淺的風格玩弄，而是有技巧地重新闡述古代文化的精神。貝努瓦寫道：「巴克斯特的戲服配色優雅、強烈，加上他對於古文化深刻的認知，使他的作品獨一無二。在俄國戲劇或世界各地的戲劇表演裡從未看過這樣的發明。」

巴克斯特展現了對舞劇大膽的、原創的解讀，他的想像力豐富多采，而且對於舞台設計在戲劇中扮演的角色頗有心得。他細心彩繪的定裝素描本身就是一件藝術品，它們不單單是服裝的設計圖，更是表達劇中性格角色的利器。而素描篤定的輪廓線條、精確的色彩配置，也讓專業的裁縫師一目瞭然該用什麼樣的布料、如何為服裝剪裁。巴克斯特平常做的不只提供素描，也會親自挑選布料、監督製作過程、參與演員試裝。

然而俄國皇家戲院無視巴克斯特的才華，所以巴克斯特的創作大多是由舞者、歌手及演員們獨立委託製作的。對他而言，創作生涯最大的改變來自於和「藝術世界」的創作者合作，尤其和貝努瓦、編舞家弗金恩（Michel Fokine）共同創作成果最令人驚豔。巴克斯特也參與了弗金恩首次登台的舞台劇設計。

《極樂世界》

同時期，巴克斯特也參與了維拉·柯米薩爾－西斯凱雅（Vera Komissar-zhevskaya）組成的舞蹈團。維拉對新的藝術潮流很敏感，希望能一直站在流行最前鋒，因此主動成為俄國象徵主義圈聚會時的常客，並邀請劇論家梅耶荷德（Vsevolod Meyerhold）擔任舞蹈團團長。此時不只劇場人，還有詩人、小說家、藝術家都熱切辯論未來戲劇表演的發展及方向，並積極開發、研究新的戲劇形式。

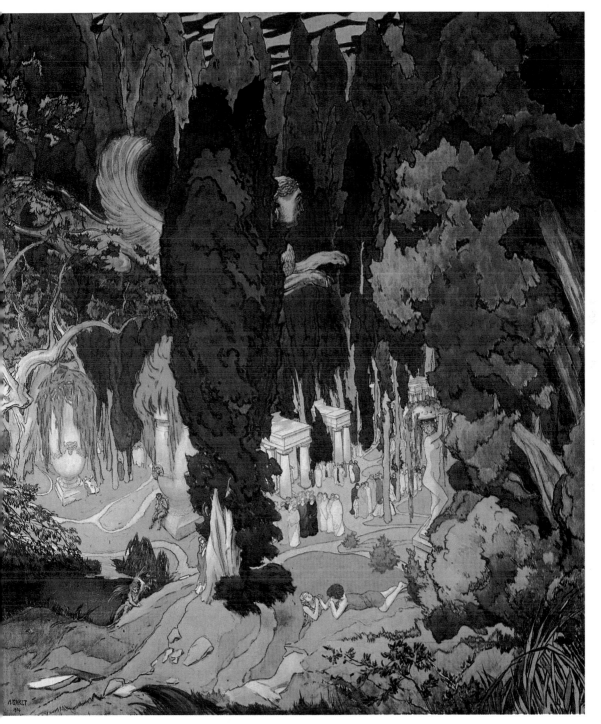

巴克斯特　**極樂世界**　1906　水彩畫紙　158×140cm　莫斯科特列恰柯夫Tretyakov畫廊藏

當時還年輕的梅耶荷德傾心鑽研傳統舞台表演的概念與實作層面，他提倡象徵主義式的，戲劇性的裝飾，批判寫實、自然或仿古的風格。在他的領導下，舞台設計的品質獲得提升，因為他認為貼切的舞台設計能讓觀眾更瞭解一齣舞劇的基本概念。

巴克斯特為柯米薩爾－西斯凱雅舞團設計的〈極樂世界〉（Elysium）舞台布幕就像一場夢，帶領觀者進入靈魂世界，一片綠意盎然的叢林間點綴著身穿白色、藍色服飾的人物，我們也可見古希臘形式的建築，以及騰空飛揚的人面鳳凰。他所塑造的氛圍和舞團整體的象徵主義風格相符合，巴克斯特後來在1906年以同樣的題材創作了一幅油畫。

《莎樂美》

巴克斯特在1908年首次和梅耶荷德合作，將王爾德（Oscar Wilde）的《莎樂美》劇作搬上聖彼得堡的戲院舞台，劇情內容描述任性的公主莎樂美，瘋狂戀上先知約翰，挑逗他但被拒絕，莎樂美於是利用母后的丈夫——希律王，進行報復。希律王為了看莎樂美跳舞答應賜予任何東西，所以莎樂美跳起七重紗之舞，裹著曼妙身材的七色薄紗在異國神祕又緩慢的音樂中，一層一層地飄落，相傳這是歷史上最早的一場豔舞，莎樂美最後如願以償得到先知約翰的頭顱。

巴克斯特接下舞台及服裝設計的工作，將東方世界神祕的色彩與宏偉的建築造型帶入設計的元素中。公主莎樂美由伊達·魯賓斯坦扮演，編舞者是弗金恩。但很可惜的《莎樂美》在開演前幾天，俄國宗教人士抨擊戲劇情色淫穢，因此被皇家戲劇院禁演。但幸好劇作成品並沒有完全白費，六週之後，伊達·魯賓斯坦穿著巴克斯特設計的服裝在聖彼得堡藝術學院表演「七重紗之舞」，後來也在國外進行多場演出。

巴克斯特畫了一幅伊達·魯賓斯坦穿著戲服跳「七重紗之舞」的素描，身披半透明藍色絲圍巾，身上一串串的珍珠隨著舞蹈動作擺動。白皙的皮膚，優美的身體曲線，在灰色與藍色的襯

巴克斯特　《莎樂美》
服裝設計圖　1908
淡彩鉛筆金色、銀色顏料畫紙　45.5×29.5cm
莫斯科特列恰柯夫
Tretyakov畫廊收藏
（右頁圖）

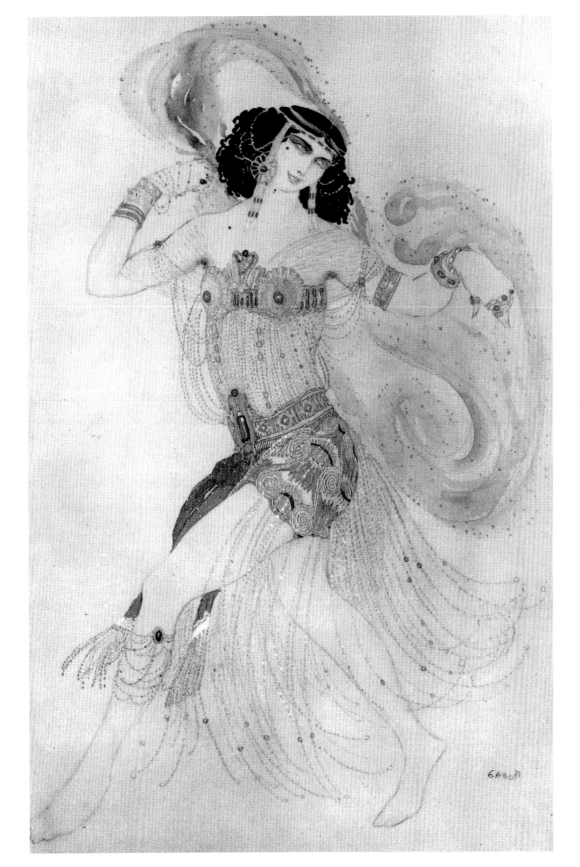

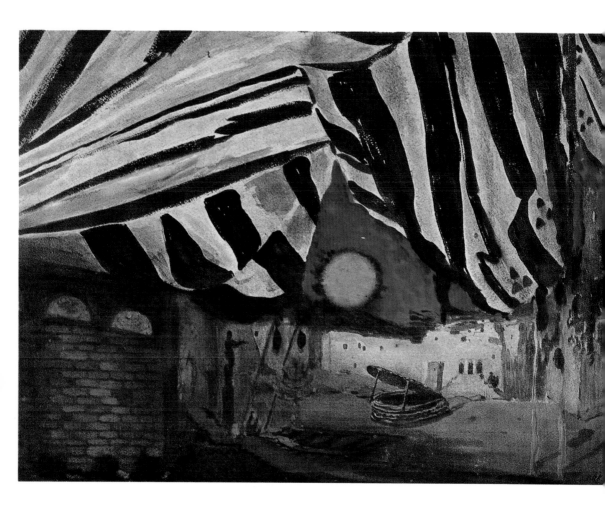

托之下，可人的樣貌有違邪惡公主的形象，但王爾德原作的詩意感受、對大自然的浪漫推崇，仍可在這幅畫中找到共鳴。巴克斯特後來有機會再次於巴黎設計《莎樂美》的舞台服裝，風格有了顯著改變，不只脫離了新藝術風格的裝飾性，一反溫柔詩意的古典形象，形象變得殘暴、造型更佳突出。

　　巴克斯特為兩齣希臘悲劇，以及《玩偶童話》設計的舞台布景呈現了他的兩大特色：東方風格以及古羅馬意象。我們可以在他後續為俄國芭蕾舞團的設計中看到這種風格的持續演變。

巴克斯特
《莎樂美》舞台布景
1912　水彩畫紙
45.9×62.5cm
牛津大學Ashmolean
博物館藏

戴亞吉列夫與俄國芭蕾舞團的舞台裝飾及服裝設計

　　巴克斯特的創作生涯難以和戴亞吉列夫，以及他所成立的俄國芭蕾舞團脫離不了關係。1903年「藝術世界」展覽結束後，負責籌辦展覽的戴亞吉列夫仍然躍躍欲試地涉足各種藝文活動。1905年他在聖彼得堡市內最古老也是規模最宏偉的塔夫利宮（Tauride Palace）舉辦了「俄羅斯肖像展」，1906年策畫了「俄羅斯藝術回顧展」，不僅囊括俄國古典及現代的藝術作品，多數來此參觀的旅客對巴克斯特設計的展場也留下深刻印象。後來戴亞吉列夫在巴黎秋季沙龍舉辦的俄國藝術展，也延續了同樣的布展策略。

　　前往參觀的亞歷山大・舍爾瓦凱撒王子（Alexander Shervashidze）評論道：「展覽的擺設十分舒適，首要三個展間維持著低調華美的風格，採用錦緞布置的牆垣折射淡淡光輝，中央有一座小型典雅的花園，除了擺設保羅一世的半身像雕塑之外，垂掛在天花板、蔓延地板上的植物花朵也令法國觀眾驚豔。其他房間內擺設繪畫作品則以木雕壁畫點綴，達到視覺的平衡。小花園和壁畫是由巴克斯特設計，不遑當今最優秀設計師的稱號。」

　　戴亞吉列夫多年來希望將俄國藝術引入法國的藝術之都巴黎，這場展覽總算讓他如願以償。戴亞吉列夫1907年於巴黎歌劇院籌辦了五場俄國交響音樂會演出，1908年則重現的歌劇《包利斯・古都諾夫》（Boris Godunov），無論是音樂品質或歌劇家的

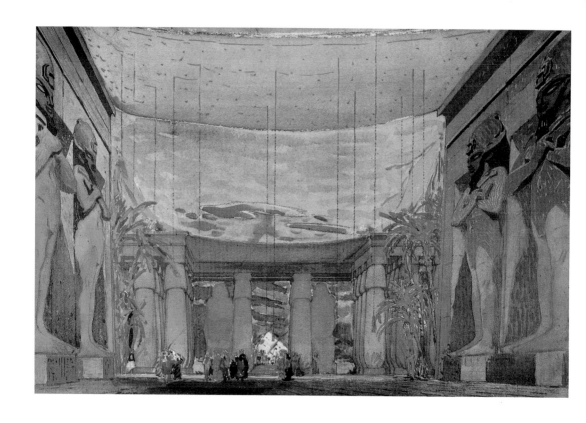

動人的歌聲都無懈可擊，在巴黎造成轟動。

　　當貝努瓦首次提議將俄國芭蕾舞帶到國外表演時，戴亞吉列夫熱切地允諾，並聯繫了聖彼得堡、莫斯科重要芭蕾舞團的優秀舞者參與製作演出，也邀請了年輕的編舞者弗金恩，企圖將傳統芭蕾舞現代化、戲劇化、藝術化，以吸引更多觀眾。弗金恩認為繪畫是編制芭蕾舞劇過程中的重要環節，這讓他主動聯繫「藝術世界」的畫家們擔任藝術指導。他認為服裝的革新和編舞的革新是相輔相成的，需要團體配合的芭蕾舞劇則和舞台裝飾關係最緊密，繪畫與造型元素是不可忽略的重點。

《埃及豔后》

　　戴亞吉列夫舞團1909年首次在法國登場是在小古堡戲劇廳演出，巴克斯特為《埃及豔后》劇碼設計的舞台裝飾使他獲得掌

巴克斯特　　《埃及豔后》
舞台設計圖　1909
水彩畫紙　21×29.5cm
紐約現代美術館藏

巴克斯特
《埃及豔后》服裝設計圖：猶太之舞　1910
水彩鉛筆畫紙
67.5×49cm　私人收藏
（右頁圖）

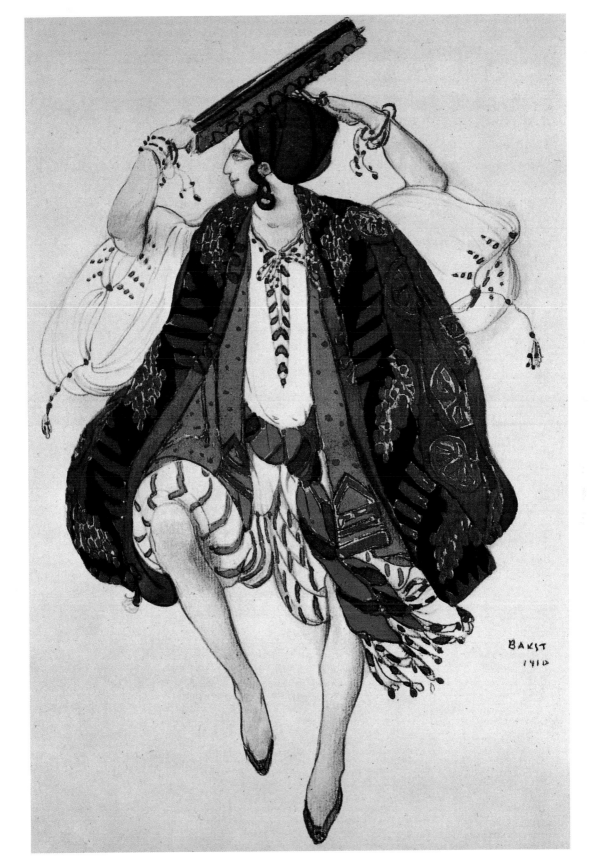

聲。他所呈現的建築樣貌強調簡單且宏偉的形式，背景的埃及金字塔只是概略的印象，並不要求細節。就和他之前設計的舞台及服裝一樣，考古資料只是參考用的元素，供他使用融入在整體的設計中。巴克斯特曾說過：「我總是希望表達圖像裡的音樂性，試著讓圖像從考古學、年代學及其他關連性的桎梏中解放出來。」

裝飾色調以金橘色為主，佐以海洋的藍色，帶給人一種炎熱的感受，正符合戲劇需要的效果，神聖的儀式諭示了悲劇的降臨，舞台布景正好提供故事一個合適的框架。為埃及豔后所畫的服裝設計草圖也呈現了藝術家純熟的技術，線條筆觸較為曲折狂放，玩性十足，人物剪影造形更加活潑，色彩配置也飽和許多。

《天方夜譚》

令巴克斯特在國際劇場界大放異彩的是隔年在巴黎歌劇院開演的《天方夜譚》芭蕾舞劇。當布幕掀起，觀眾眼見沙皇金碧輝煌的宮殿，裝潢華麗的寢室，牆面四周是精細的馬賽克及繪畫，紅色的地毯上鋪著紫色絨毛毯，就像畫家突然揮灑了一筆深色的顏料。令觀眾印象深刻的，還有從天花板垂下的翡翠綠絲質簾幕，上頭附著粉紅色與金色的裝飾，金色、銀色的弔燈從天花板垂掛下來，新奇色彩與造形從旁點綴。從這些顏色與紋理中，可以嗅出濃濃的東方氣息以及這齣舞劇所要傳達的浪漫詩意。舞台上的隨意放置的小型擺設讓場景多了一份生活感，但物件奇特的造形輪廓又暗示了沙皇古怪的脾氣。

五顏六色的舞台裝飾創造出東方奢華的印象，鮮綠色、藍色、紅色、粉紅色奠定戲劇基調，在拉開布幕的那一瞬間，就把正確的氛圍傳遞給了觀眾。這些強烈反差點出阿拉伯一千零一夜的浪漫詩意，紅綠配色加強了戲劇神祕感。巴克斯特創作《天方夜譚》舞劇配件主要參考了普魯士娃娃，以及摻入一些土耳其及中國裝飾元素，此劇乃是他對東方整體文化的綜合呈現。服裝重複使用鮮豔色調，搭配起舞蹈動作，讓角色活靈活現。

巴克斯特
《埃及豔后》服裝設計
圖：敘利亞之舞　1909
水彩鉛筆金箔畫紙
67.5×49cm　私人收藏
（左頁圖）

圖見118~123、125頁

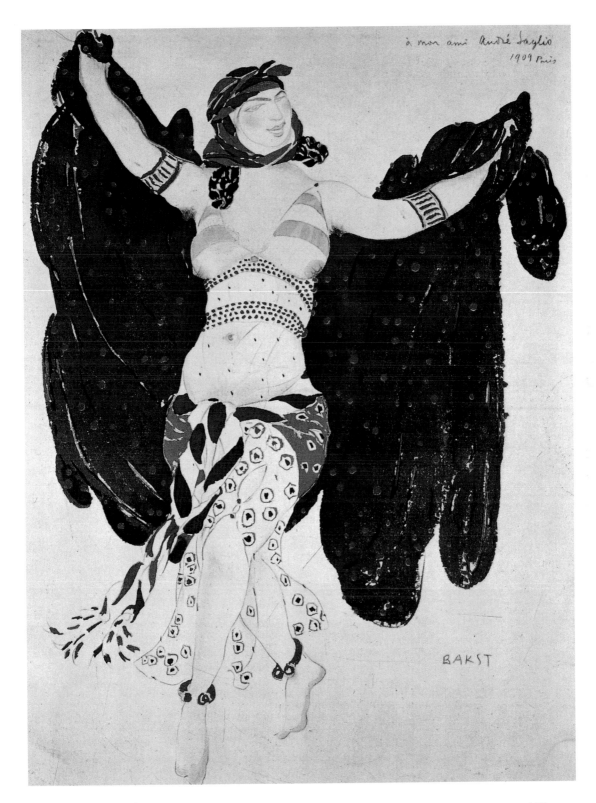

à mon ami André Saglio
1909 Paris

BAKST

117

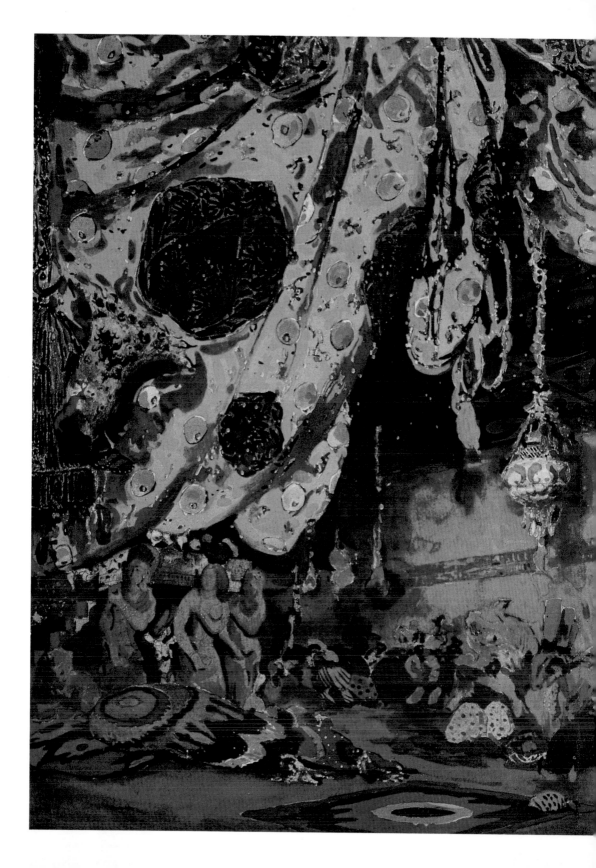

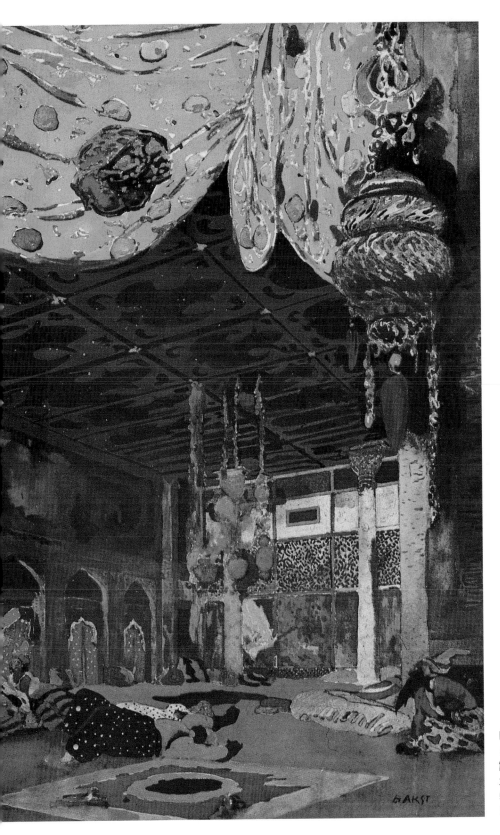

巴克斯特
《天方夜譚》舞台
設計圖 1910
水彩金箔畫紙
54.5×76cm
巴黎裝飾美術館藏

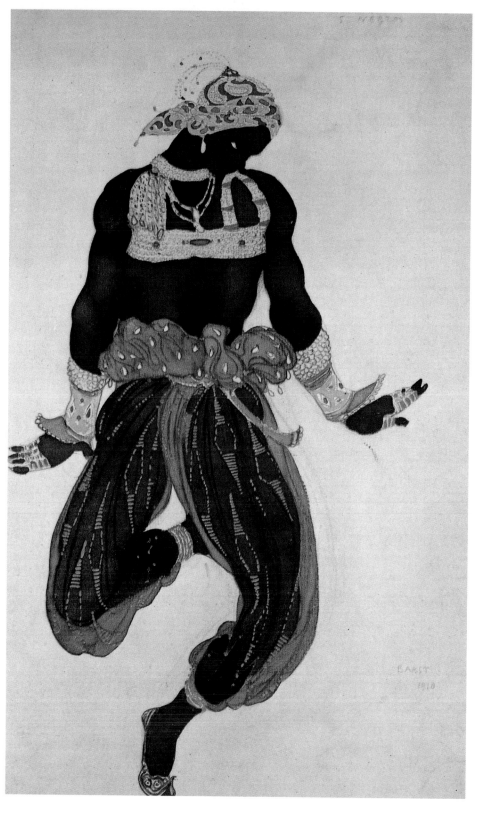

巴克斯特 《天方
夜譚》服裝設計圖：
銀色黑人 1910
水彩銀色顏料畫紙
（左圖）

巴克斯特 《天方
夜譚》服裝設計圖：
宮女 1910
水彩金箔畫紙
私人收藏（右頁圖）

BAKST
1910

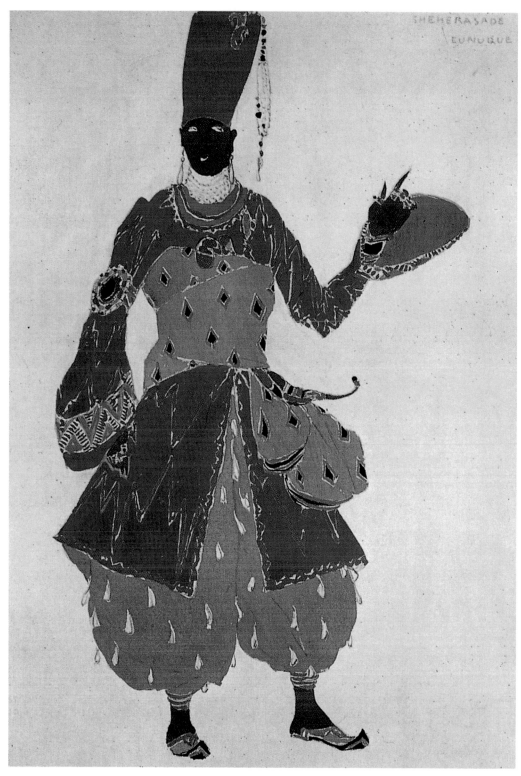

巴克斯特　《天方夜譚》服裝設計圖：太監　1910　水彩金箔畫紙

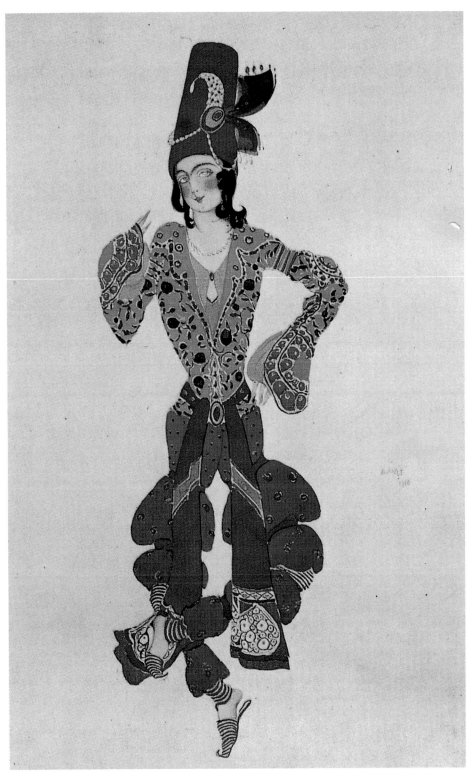

巴克斯特　《天方夜譚》服裝設計圖：年輕的印度人　1910　水彩金箔畫紙

他準確的色感顯現在混色與搭配補色的方式，他能發掘前所未有的色彩搭配，幫助創造新的視覺體驗及意料之外的效果。他會仔細研究每場戲的布景內容，分析舞者穿梭其間的動作，在設計舞台服裝時也將這些變因納入考量。他曾表示：「劇中的每個場景設計，就像是將彩色的筆觸添加在畫布上……主角的服裝最為強勢，在配角服裝的襯托下有如花朵綻放般地被彰顯。」

《天方夜譚》讓他盡情發揮配色潛力，使色彩強化音樂氛圍產生更劇烈的情感衝擊。以繪畫轉譯音樂中的情感也成為當時舞台設計的一大突破。《阿波羅雜誌》駐聖彼得堡記者寫道：「巴克斯特的創作色彩繽紛、炙熱、感性，就像東方世界的華美布料以及珍貴寶石，濃濃的東方味讓在巴黎觀賞舞劇的群眾感到如癡如醉。」

這次製作所帶來的啟發對巴黎劇場界及繪畫界都造成影響。東方造型的家具、簾幕、地毯、織品、靠枕、頭飾、頭巾等「異國風」裝飾品成為時尚。巴黎頂尖裁縫設計師：沃斯（Worth）、帕奎茵（Paquin）、波烈（Poiret）等人都嘗試以巴克斯特的劇服做為服裝設計的靈感來源。

沃洛信寫道：「巴克斯特意外地成為巴黎時尚指標，貼近時尚的界遊戲規則以及難以捉摸的神經，目前他在巴黎的影響無處不在，包括仕女服裝、畫廊展出都可見到他的影子。」他一直希望能將新的美學品味帶入日常生活，現在終於有機會開始從事織品及女性服飾的設計。

鄧南遮《皮采第》

伊達‧魯賓斯坦舞團1913年在巴黎小古堡戲劇廳再次登台，仰賴巴克斯特的設計來詮釋義大利作家鄧南遮（Gabriele d'Annunzio）的奇想作品《皮采第》，這齣舞劇的背景設在十三世紀的地中海島國塞普勒斯（Cyprus），巴克斯特寫給製作人的信中提到：「那是個有趣的年代，還沒有人把這段故事搬上舞台過。我熟悉這段歷史，整體的特色是宏偉且癲狂的，需要運用大

巴克斯特
《天方夜譚》服裝設計圖：紅色的蘇丹
1910 水彩金箔畫紙
私人收藏（右頁圖）

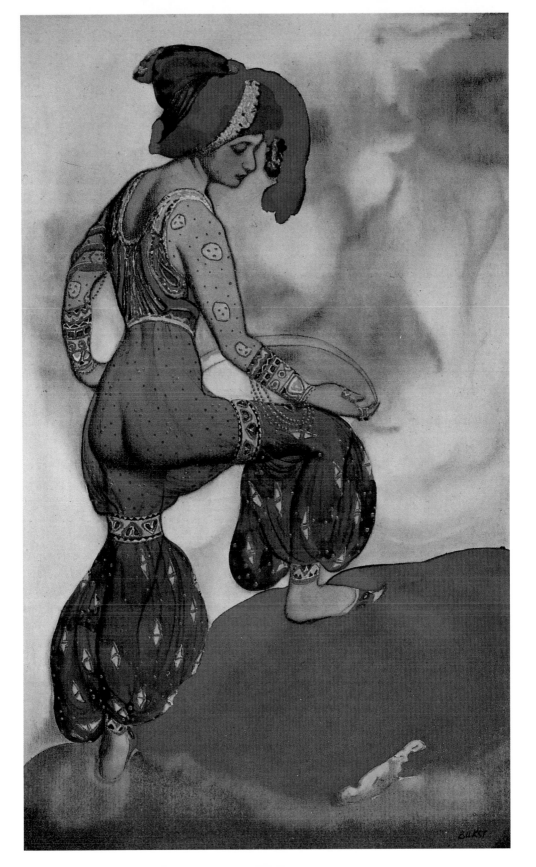

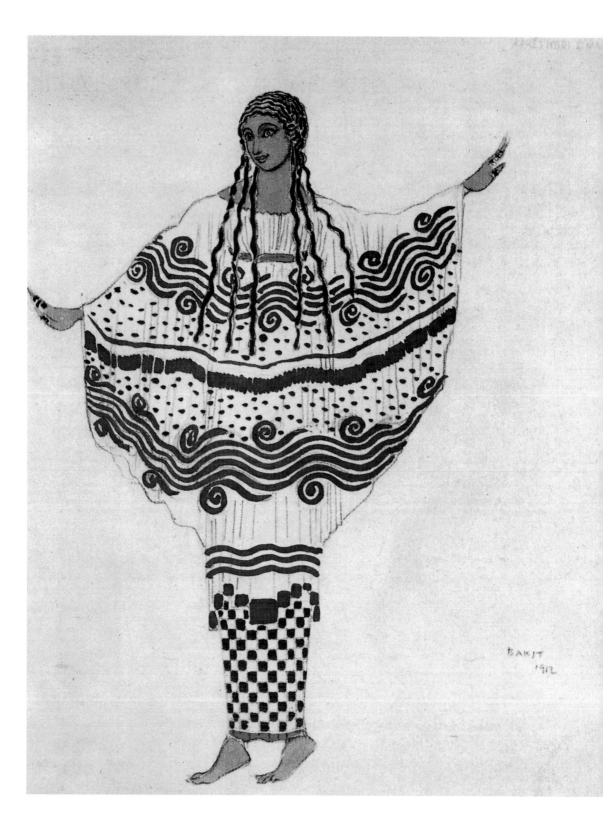

量的色彩與反差。」這齣戲共有四種不同的場景設計、無數的舞台服裝，甚至連換場時的帷幕每每出現新的色彩圖樣，展現巴克斯特無比的熱誠。這場演出就像一場造型與符號學的嘉年華會，是巴克斯特最滿意的劇作之一，無論在創新、尺度、想像力、藝術表現性都不亞於《天方夜譚》的成果。

再次詮釋古希臘

雖然巴克斯特對東方世界很感興趣，但也熱切地希望把古希臘神話搬上舞台，因此在1911至1912年間連續參與了四齣希臘神話戲劇的設計：《納西斯》、《牧神的午後》、《達夫尼與克羅伊》以及《斯巴達的海倫》。

圖見128~129頁

《斯巴達的海倫》也是伊達·魯賓斯坦劇團的製作，但這些設計和他十年前經手的兩齣希臘悲劇比較起來，風格已有所改變，有更輝煌的藝術表現。他除了研讀古希臘藝術、文學及考古學的資料之外，也把到希臘旅行的體驗融入設計中。因此《納西斯》有橄欖樹的點綴、《達夫尼與克羅伊》有紅色的山崖峭壁和藍色的海、《斯巴達的海倫》有空曠狂野的景觀，都和他抵達希臘時所見的景物有關。但他對現代希臘的生活瞭解有限，因此除了在作品裡參入古典元素之外，也加上二十世紀創新的藝術風格以及自己的世界觀。作家勃洛克（Alexander Blok）的形容很貼切：「他的現代心靈及邏輯重組了古代符號，新的意蘊也應運而生。」

圖見139~144頁

圖見135~138頁

巴克斯特為《納西斯》舞劇中的比奧西亞（Boeotian）以及酒神（Bacchantes）畫的服裝設計圖是他最傑出的作品之一，人物健美的體態以戲劇化的姿勢呈現，採取奇特的視角，有時像俯瞰舞者的動作般，讓畫面構圖更有張力。這些畫作的靈感取材自畫家在希臘旅行時看見當地農婦工作時的樣貌。

巴克斯特　《牧神的午後》服裝設計圖：女神
1912
水彩鉛筆金箔畫紙
27×23.5cm　私人收藏
（左頁圖）

他能在服裝素描中生動地呈現舞者的動作，強調軀幹、手臂及腿的位置，因為他瞭解舞劇的編舞及音樂特質，而這些服裝也跟隨肢體語言而活潑了起來。《納西斯》的草圖色彩鮮豔，在

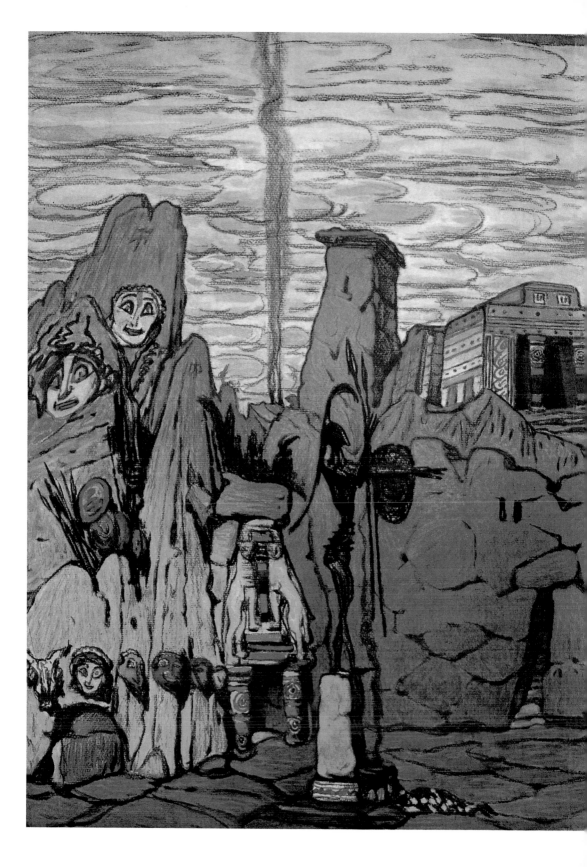

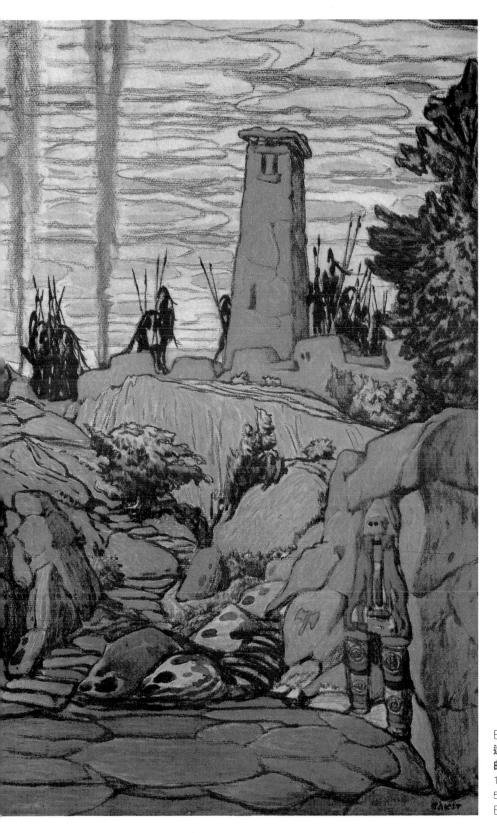

巴克斯特　《斯巴
達的海倫》第二部
曲舞台設計圖
1912　水彩畫紙
55×57cm
巴黎裝飾美術館藏

服裝與布景中最常見的配色為：綠與藍、粉紅與橘、黃與橘、紅與紫，他希望藉由舞蹈的動作平衡這些色彩。一筆到位的曲線串聯起構圖的緊密性，將舞者的身軀包覆起來，裝入色彩與形狀的點綴。這些色彩的配置與線條的造型都是巴克斯特的作品標誌，貝努瓦評認為這些素描「能有如此活潑多彩的表現，是因為畫家透徹地瞭解舞劇的精髓。」並把巴克斯特日本浮世繪版畫家相比較，認為他的圖畫在服裝色彩與裝飾性上「有溪齋英泉、歌川豐國等人的影子。」另一方面，畫作表達的情感、奇特的角度，以及對細節的講究則有些類似新藝術主義的海報作品。

《牧神的午後》

由法國印象派作曲家德布西（Claude Debussy）配樂的《牧神的午後》舞劇，也是由巴克斯特擔任舞台設計師，他為「牧神」設計的服裝同樣令人驚豔——男主角的貼身衣褲呈現褐色不規則大斑點，看似野獸皮毛；棕色短髮配戴著一頂服貼的金色短角，減少了額頭的面積；化妝把眼線拉長，眼睛放大，突顯顴骨及嘴唇的厚度，鼻頭擦粉打亮，看起來別有稚嫩年輕的感覺。

俄國作曲家史特拉汶斯基（Igor Stravinsky）回憶道：「巴克斯特在這齣舞劇的製作前期扮演主導角色，安排舞台、設計服飾，讓舞者能善用這些服裝的細節編舞。」巴克斯特採用了一貫的彩繪風格設計服裝及舞台布景，舞蹈家尼金斯基所編排的結構主義舞碼激盪出不同的火花。

尼金斯基後來將《牧神的午後》的舞蹈元素發展成另一齣與作曲家史特拉汶斯基合作的芭蕾舞《春之祭》，在1913年初演，由尼可萊·若里希（Nikolai Roerich）設計服裝舞台。這齣劇碼的音樂及概念十分前衛，讓許多著名當代舞蹈家紛紛效法改編，挑戰舞藝。

另一齣尼金斯基所編排的短劇《遊戲》性質則較為輕鬆，用作兩幕轉場間的演出。由德布西編曲、巴克斯特設計服裝，講述一群男女在花園派對裡打網球的愛情故事，尼金斯基希望藉由運

巴克斯特　《牧神的午後》服裝設計圖：牧神　1912　水彩金箔畫紙紙板　Wadsworth Atheneum, Hartford（右頁圖）

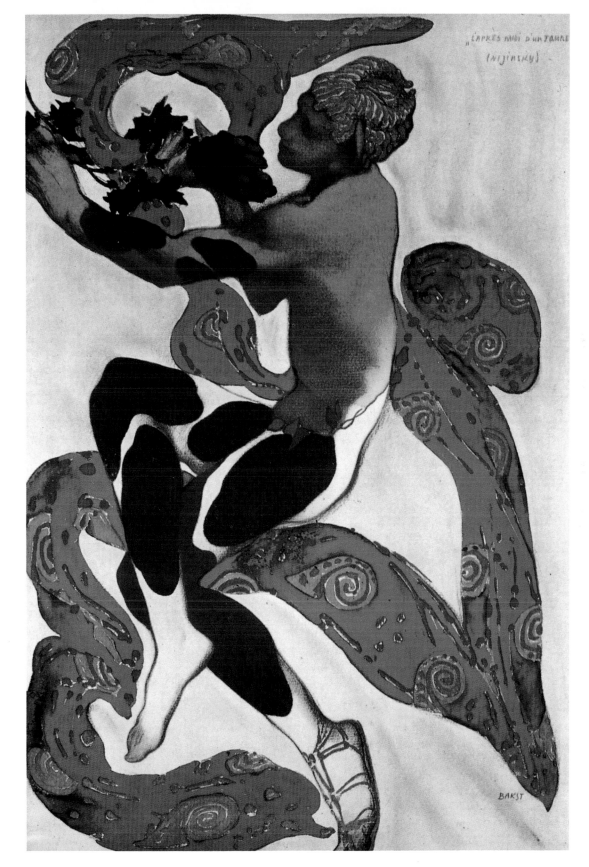

L'APRÈS MIDI D'UN FAUNE
(NIJINSKY)

BAKST

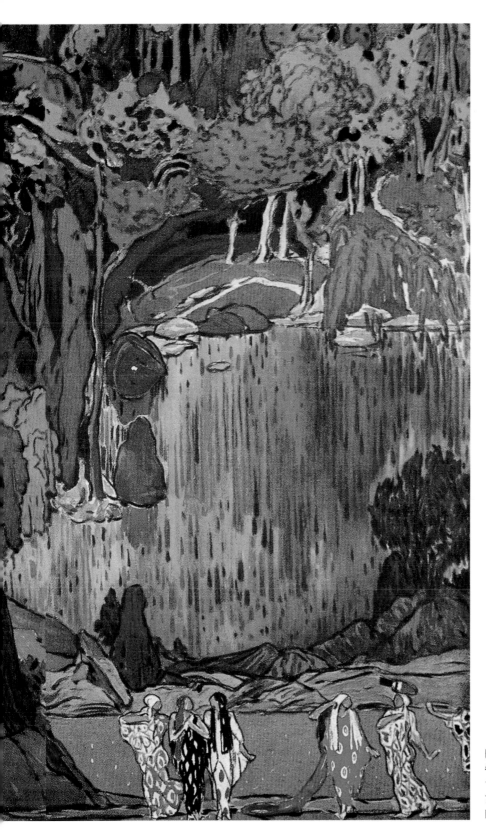

巴克斯特　《牧神的
午後》舞台設計圖
1912　水彩畫紙
75×105cm
巴黎龐畢度中心藏

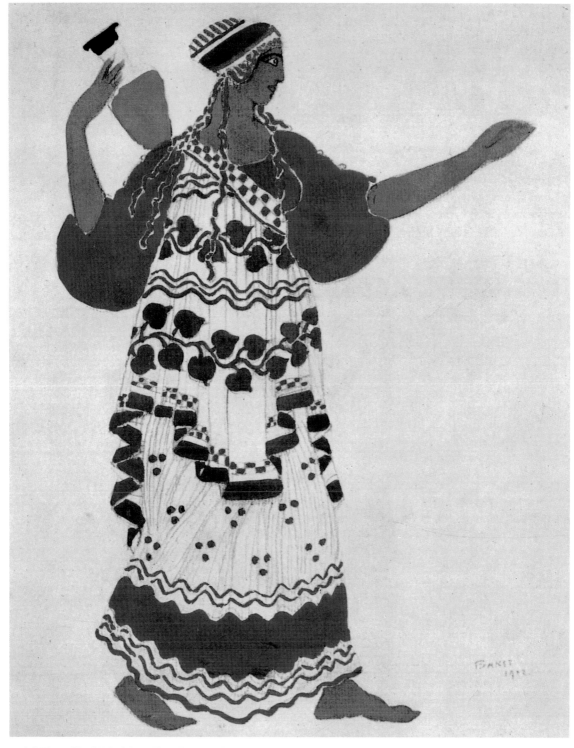

巴克斯特　《牧神的午後》服裝設計圖：女神　1912　水彩鉛筆金箔畫紙　思人收藏

巴克斯特　《納西斯》服裝設計：回聲女神　1911　水彩鉛筆金箔畫紙　39.5×26.5cm　紐約私人收藏（右頁圖）

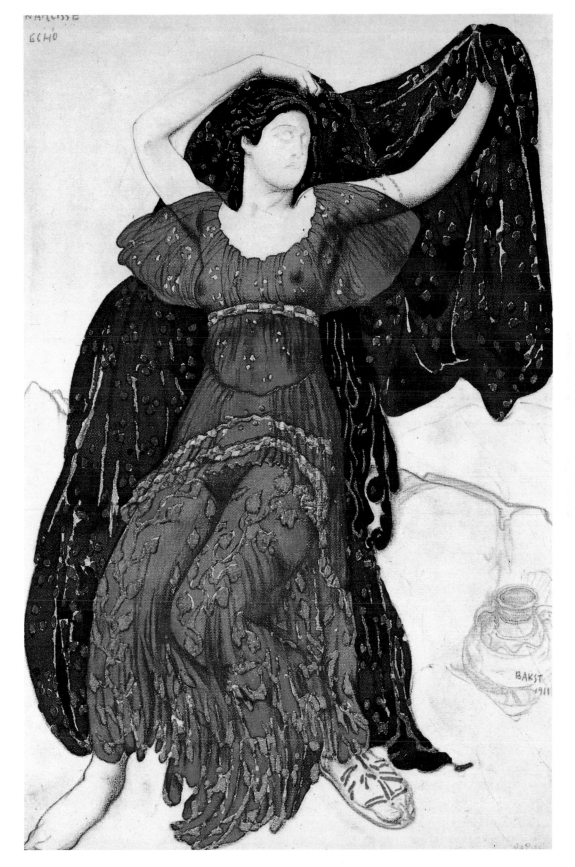

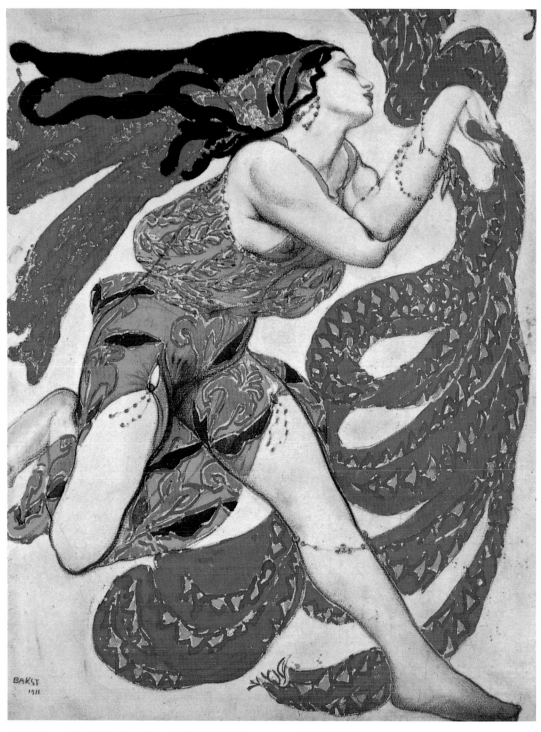

巴克斯特 《納西斯》服裝設計：比奧西亞的女孩 1911 水彩鉛筆畫紙 28.5×22cm
威尼斯戴亞吉列夫－史特拉汶斯基基金會藏

巴克斯特 《納西斯》服裝設計：古希臘青年 1911 水彩鉛筆金箔畫紙 私人收藏（右頁圖）

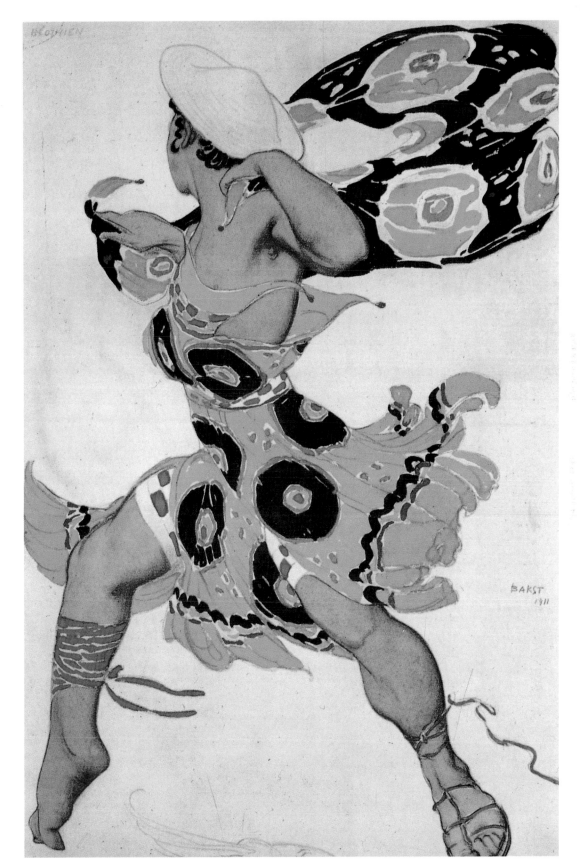

動之美的展現，傳達時下活潑的社會風氣。這是第一次有編舞家把運動的主題搬上舞台，而舞者穿的也是新潮的運動服裝。他們的舞蹈形式有點類似立體派畫作，膝蓋打直、手軸彎曲成特定角度。當時立體派在藝術界已有不小的影響力，舞台設計與裝飾反應了編舞者的整體概念：幾何造形的樹木及花朵成為中央綠色草地的畫框，背景黃色的長方形代表了建築物。

《牧神的午後》、《遊戲》以及1917年的《窈窕淑女》默劇（Les Femmes de bonne humeur）呈現巴克斯特在舞台設計上掌握新藝術潮流。但修改範圍仍維持在一個限度，因為他不願違背自己原有的風格。或許在畫布上他願意嘗試立體派的風格，但在舞台設計上則會排斥。另一方面，總是站在藝術流行前端的戴亞吉列夫，則急切地把注意力轉向藝術新潮，盧納察爾斯基觀察俄羅斯芭蕾舞團的演變是：「從巴克斯特、貝努瓦、費德羅夫斯基，歷經貢恰羅瓦（Goncharova）到畢卡索與勃拉克。」

巴克斯特
《納西斯》舞台布景
1911　水彩畫紙

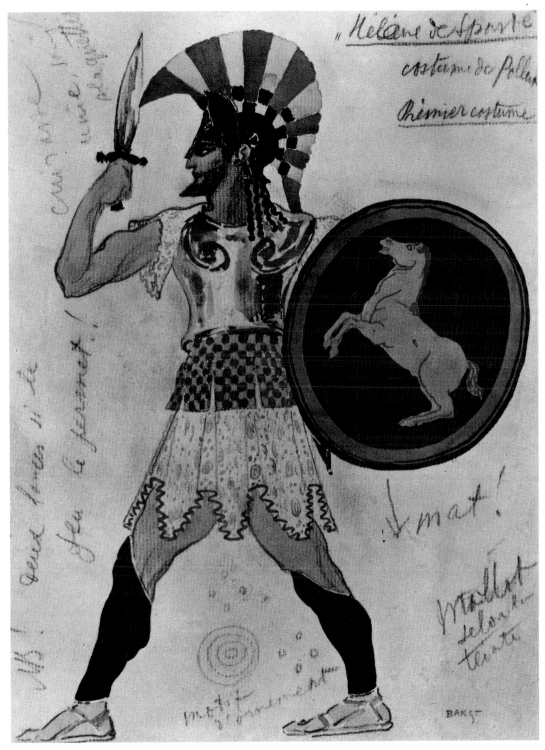

巴克斯特　《達夫尼與克羅伊》服裝設計圖：普勒克斯　1912　水彩鉛筆畫紙　28×20.8cm
牛津大學Ashmolean美術館藏

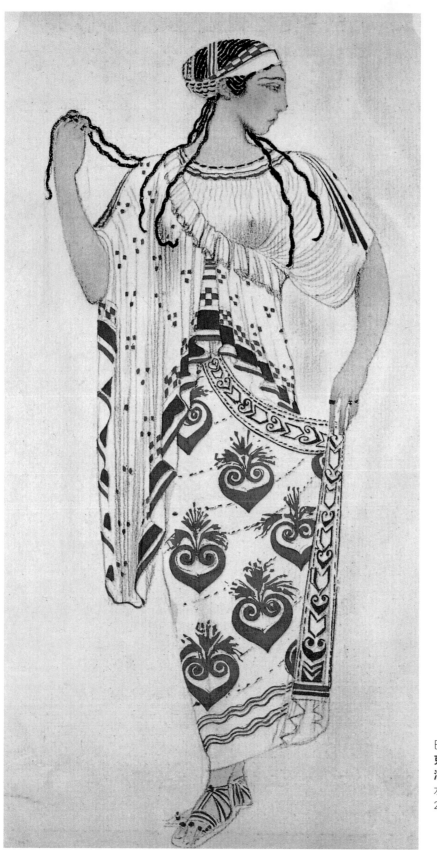

巴克斯特 《達夫尼與
克羅伊》服裝設計圖：
海倫 1912
水彩鉛筆銀色顏料畫紙
27.5×21cm 私人收藏

巴克斯特　《達夫尼與克羅伊》第一、三部曲舞台設計圖　1912　水彩畫紙　55.5×57cm　米蘭Levante畫廊藏

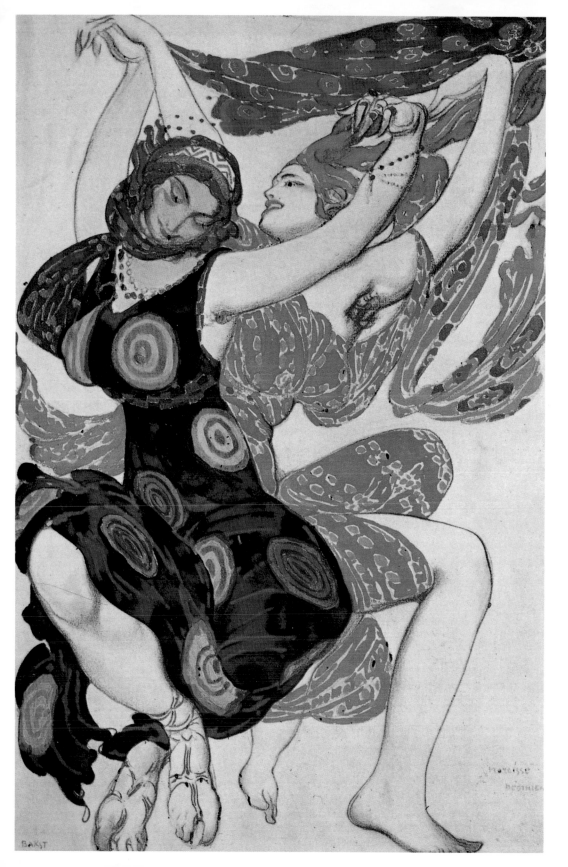

巴克斯特　《達夫尼與克羅伊》第二部曲舞台設計圖　1912　水彩畫紙　94×122cm　巴黎裝飾美術館藏

巴克斯特　《納西斯》服裝設計：兩位比奧西亞的女孩　1911　水彩鉛筆金箔畫紙　私人收藏（左頁圖）

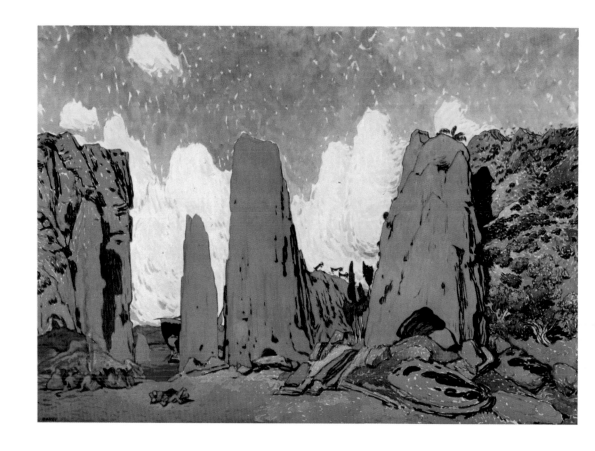

《睡美人》

隨著戴亞吉列夫愈來愈不滿於巴克斯特的風格，於是兩度請其他的前衛藝術家重新設計巴克斯特負責的舞台製作。野獸派畫家德朗（Andre Derain）接手製作了1919年的《幻想精品屋》，蘇瓦吉（Leopold Survage）設計了1922年的歌劇《Mavra》。於是戴亞吉列夫和巴克斯特的合作關係在1920年代初期正式宣告終結，巴克斯特為他設計的最後一齣舞台劇是1921年的《睡美人》。

除了東方與希臘風格之外，巴克斯特也擅長描繪浪漫的古典宮廷服裝，而1921年於倫敦艾勒漢布拉劇場演出的《睡美人》，則屬這類作品之一。

這次巴克斯特的責任重大，因為柴可夫斯基的《睡美人》在俄國演出至少有三十年的歷史，是齣家喻戶曉的舞台劇，也已

巴克斯特　《**達夫尼與克羅伊**》**第二部曲舞台設計圖**　1912
水彩畫紙
74×103.5cm
巴黎裝飾美術館藏

圖見156、157頁

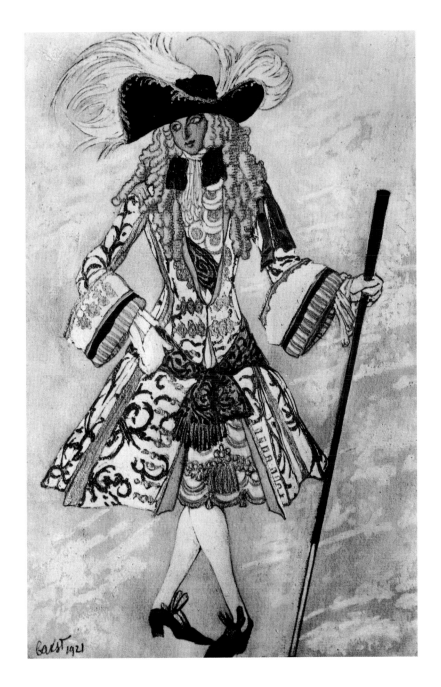

巴克斯特　《睡美人》
服裝設計圖：英俊王子
1921　水彩畫紙
29.3×19cm
米蘭Levante畫廊藏

奠定自己的傳統，但是巴克斯特並沒有跟隨1890年延續下來的習
俗（至少需要雇用五位設計師完成），而是開闢自己的道路，成
果也充滿了新創造力。

　　序幕的布景以白、紅、金色為主，充滿嘉年華的感覺，寬敞

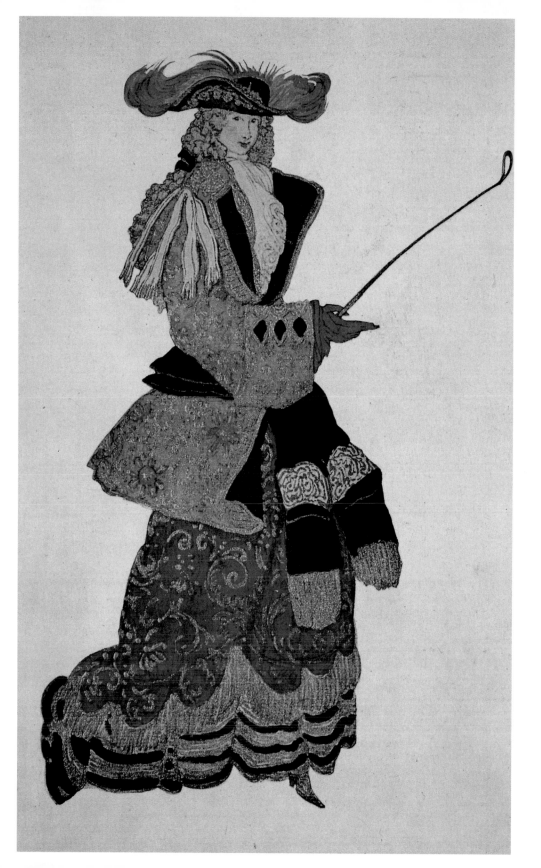

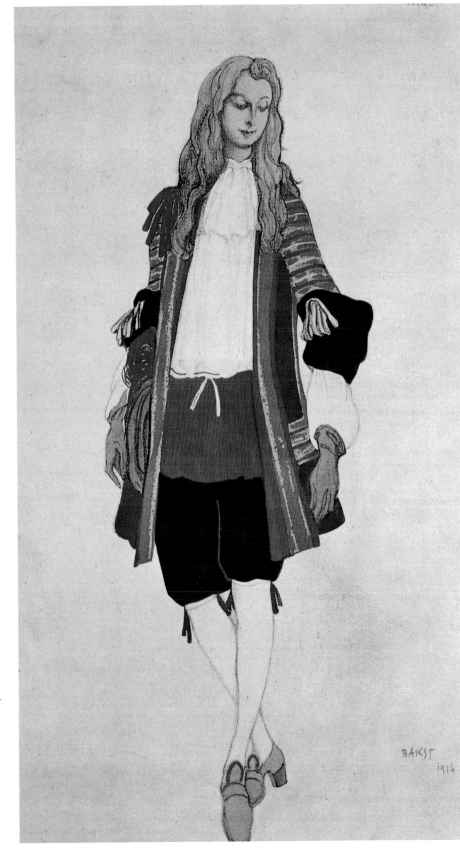

巴克斯特
《睡美人》服裝
設計圖：男侍者
1916
水彩鉛筆銀色顏料
畫紙（右圖）

巴克斯特
《睡美人》服裝
設計圖：女侯爵
1921
水彩金箔畫紙
（左頁圖）

巴克斯特 《睡美
人》舞台設計圖
1921
水彩金箔畫紙
美國巴爾的摩長春
基金會藏

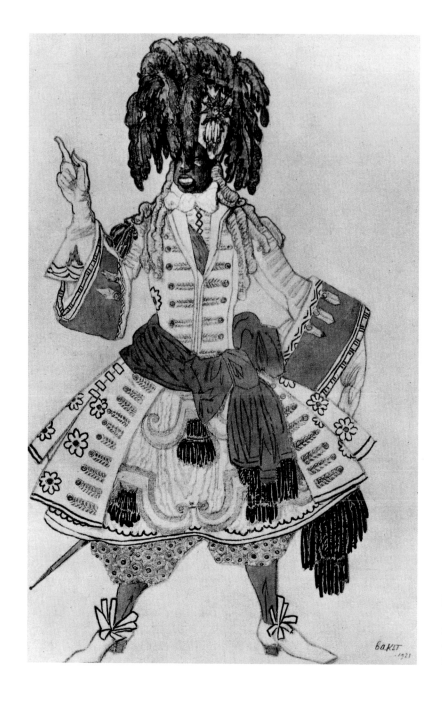

巴克斯特　《睡美人》
服裝設計圖：侍衛
1921
水彩銀色顏料畫紙
44.4×29cm
米蘭Levante畫廊藏

的宮殿內有高聳的樑柱。巴克斯特對於透視的完美掌握，以及對
十八世紀義大利雕塑的知識，讓他能把有限的舞台空間轉化，創
造寬廣的錯視效果，讓人誤以為宮殿中央有寬敞的階梯與另一翼
右側的建築通道，巴洛克元素與繽紛的色彩是巴克斯特獨有的後

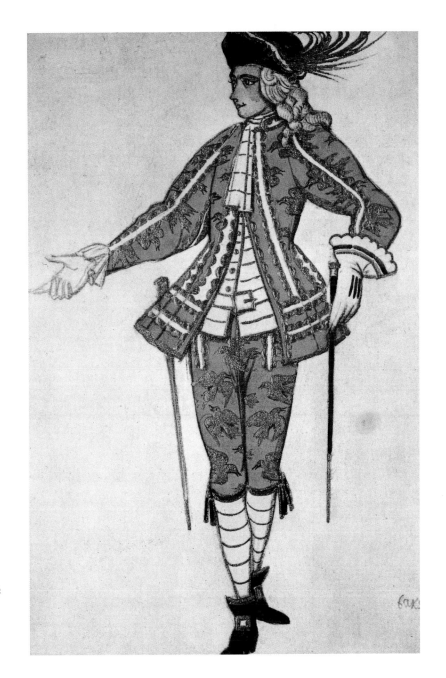

巴克斯特　《睡美人》
服裝設計圖：看守金絲
雀的男侍者　1921
水彩鉛筆金箔畫紙
29×22cm
米蘭Levante畫廊藏

印象派風格。

　　公主成年禮的那一幕，舞台前景是一片草地綠蔭，背景是
閃閃發亮的白色樑柱，穿梭於期間的，是身著喜慶紅服的王國子
民，他們的舞蹈帶著嘉年華會的氣息，但也隱隱暗示了公主即將

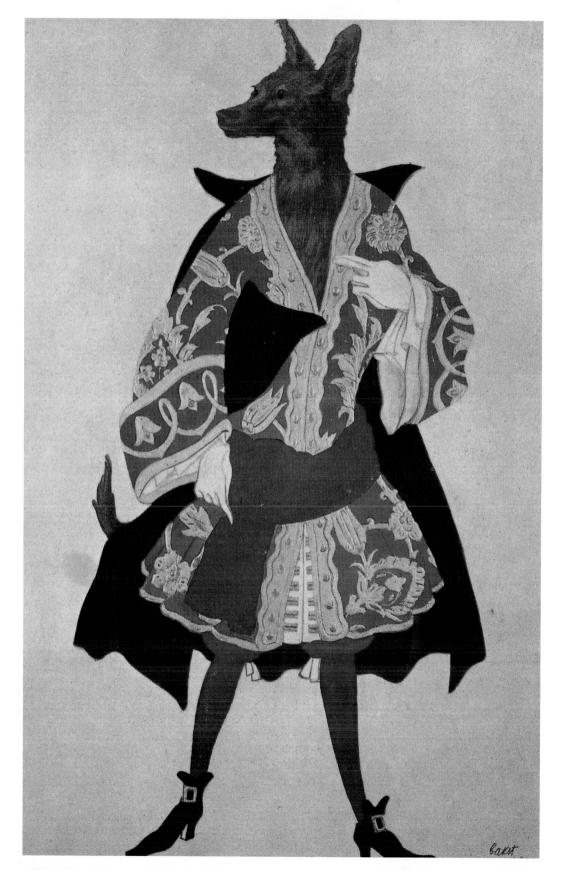

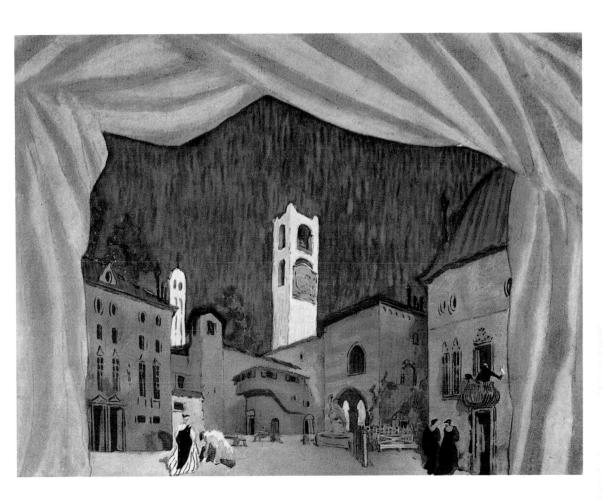

巴克斯特
《窈窕淑女》默劇
舞台背景 1917
水彩畫紙

巴克斯特 《睡美人》
服裝設計圖：狼 1921
水彩鉛筆金箔銀色顏料
畫紙 48.5×33cm
米蘭Levante畫廊藏
（左頁圖）

被下了咒語進入長眠的意味。這一幕的結尾表達得十分傳神：公主落入沉睡之後，兩排紫丁香代替了舞臺布幕，緩慢闔起，遮蔽了夕陽下沉默的王國，而孤身隻影的紫丁香精靈，現身花叢間，在月光的映照下，顯得落寞。

後續的狩獵場景設定在秋季（首次製作是在夏季），哀愁的氛圍反應了王子的心境。景觀的棕灰配色，正好襯托了狩獵者金褐色、橄欖綠、亮綠色、深藍色的服裝。自然色系的配置和法國中古世紀的掛毯風格相呼應。

對一齣在1920年代製作的舞台劇而言，六個不同的場景設計，加上三百多件服裝的配置是絕無僅有的大製作。巴克斯特再次利用傳統舞台設計的特別效果，創造宏偉的裝置藝術。

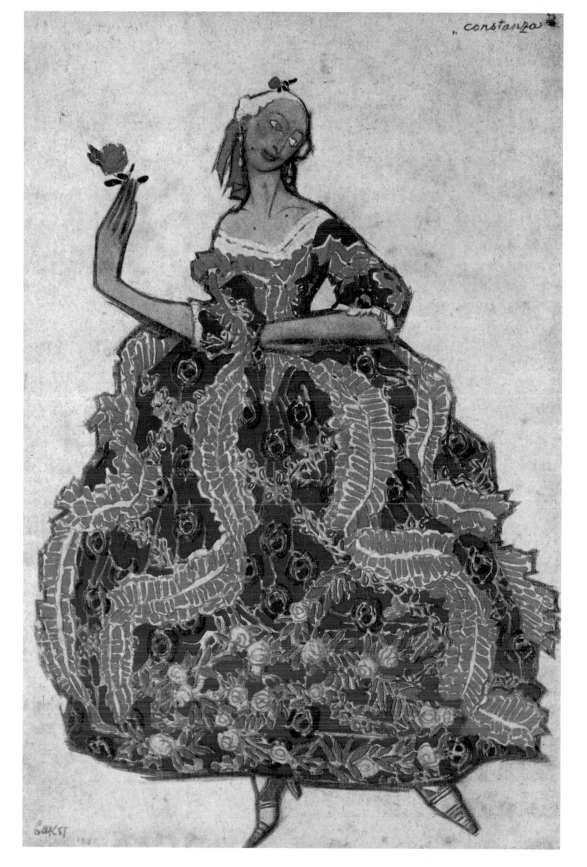

„constanza"

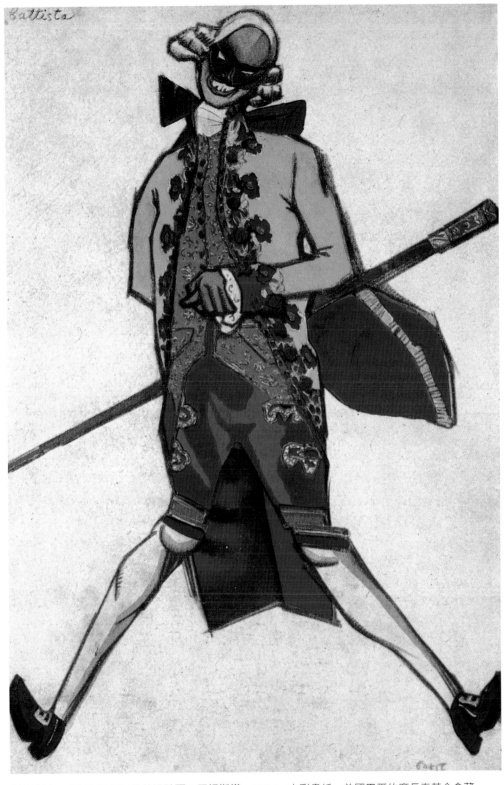

巴克斯特　《窈窕淑女》服裝設計圖：巴提斯塔　1917　水彩畫紙　美國巴爾的摩長春基金會藏

巴克斯特　《窈窕淑女》服裝設計圖：康斯登絲　1917　水彩畫紙（左頁圖）　　　　155

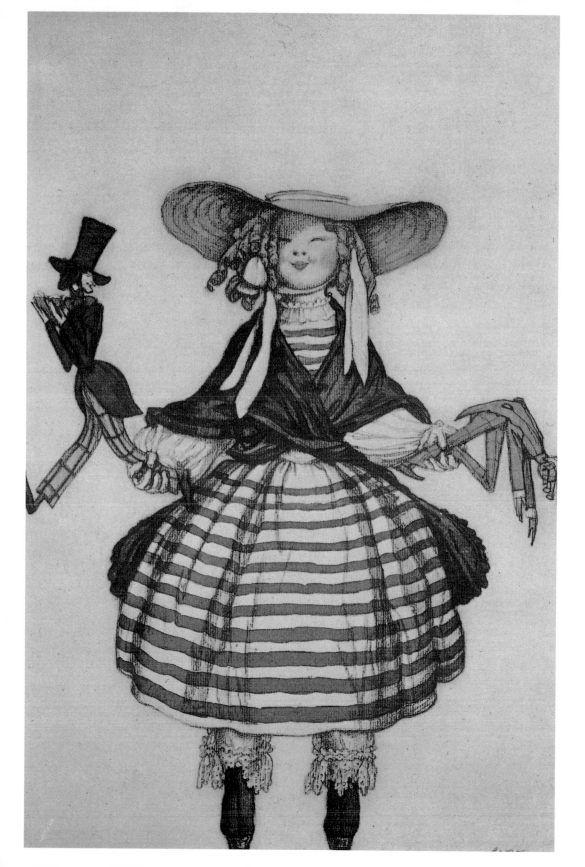

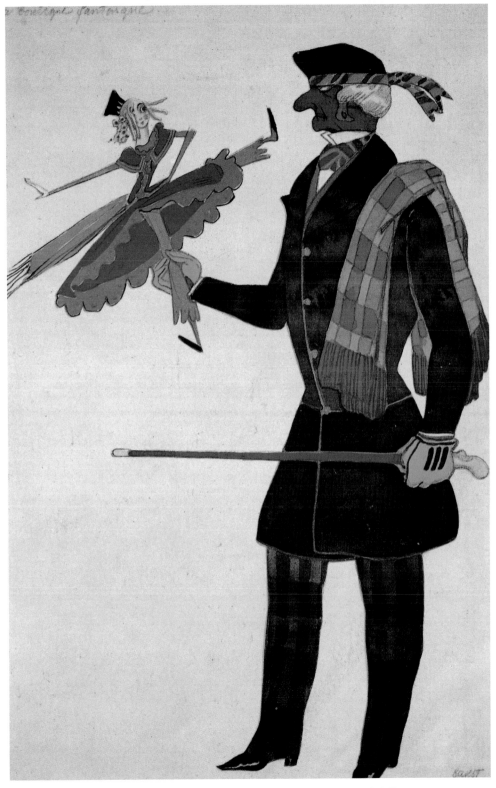

巴克斯特　《幻想精品屋》服裝設計圖：英國紳士　1919　水彩畫紙　私人收藏

巴克斯特　《幻想精品屋》服裝設計圖：娃娃　1919　水彩畫紙　私人收藏（左頁圖）

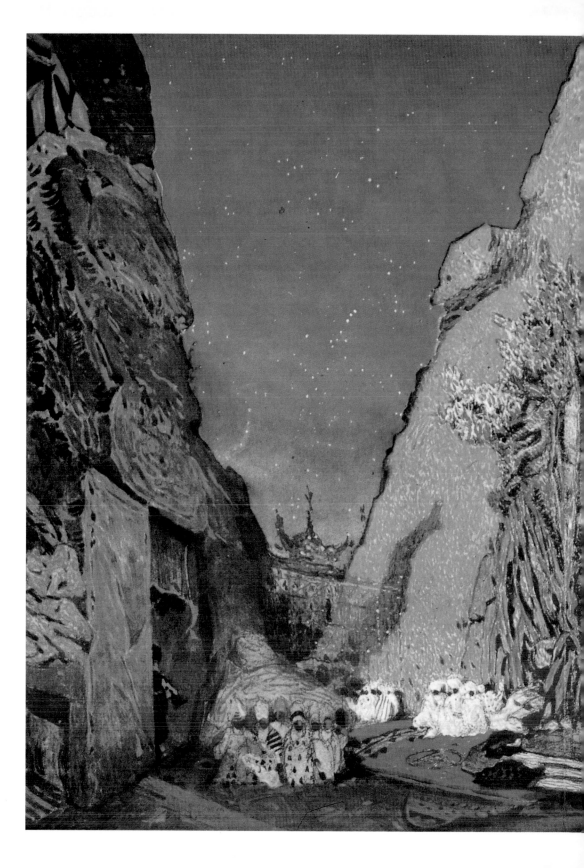

巴克斯特　《藍色
之神》舞台設計圖
1912　水彩畫紙
55.8×78cm
巴黎龐畢度中心藏

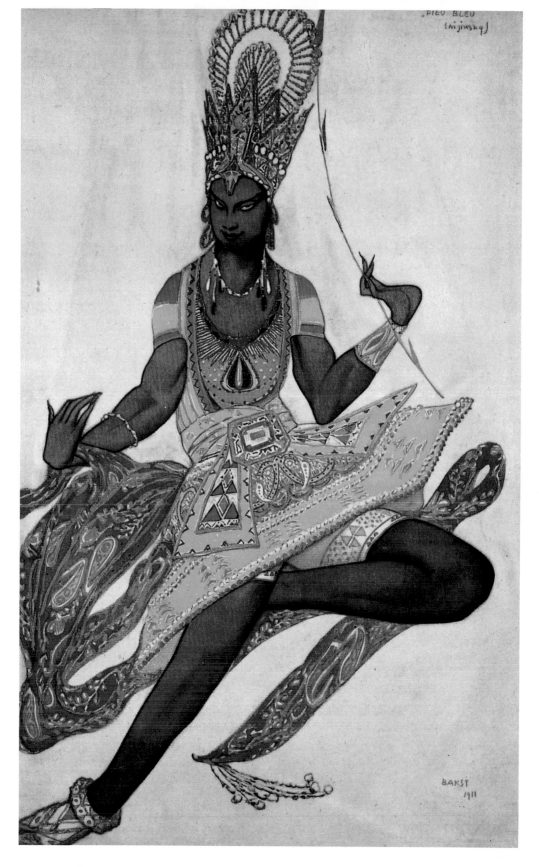

DIEU BLEU
(nijinsky)

BAKST
1911

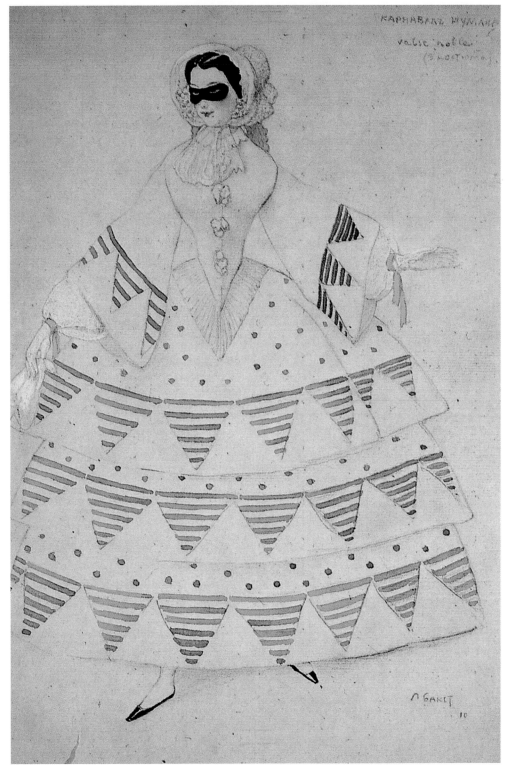

巴克斯特　《狂歡節》服裝設計圖：**高雅圓舞曲**　1910　水彩鉛筆畫紙　36×24.5cm
聖彼得堡戲劇與音樂博物館藏

巴克斯特　《藍色之神》服裝設計圖：**藍色之神**　1912　水彩金箔畫紙　私人收藏（左頁圖）　161

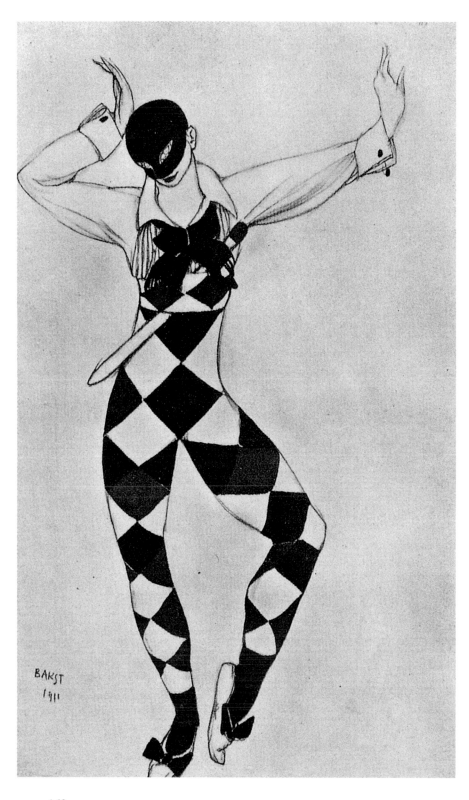

BAKST
1911

巴克斯特
《狂歡節》服裝設計
圖：小丑　1910
水彩鉛筆畫紙
私人收藏（左圖）

巴克斯特
《狂歡節》服裝設計
圖：伊斯特拉
1910
水彩鉛筆畫紙
31.5×24.5cm
聖彼得堡戲劇與音樂
博物館藏（右頁圖）

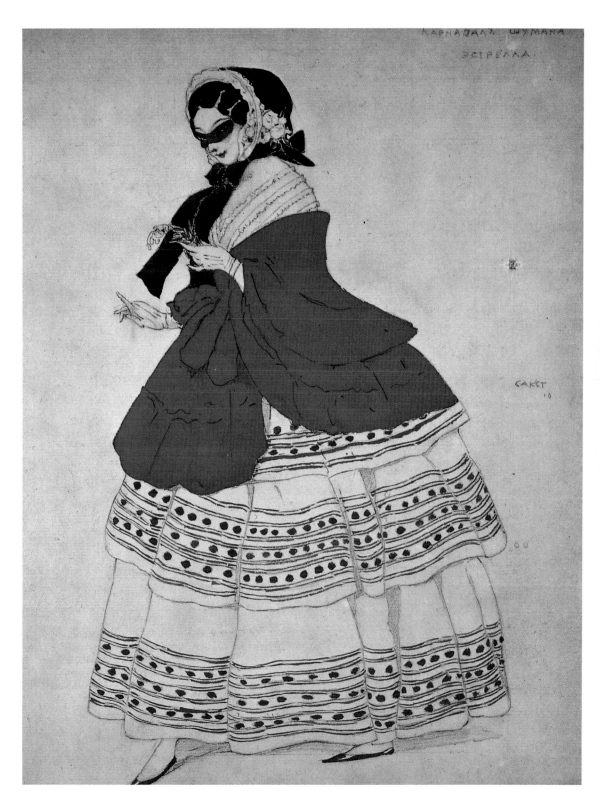

КАРНАВАЛЪ ШУМАНА
ЭСТРЕЛЛА.

БАКСТ
'10

163

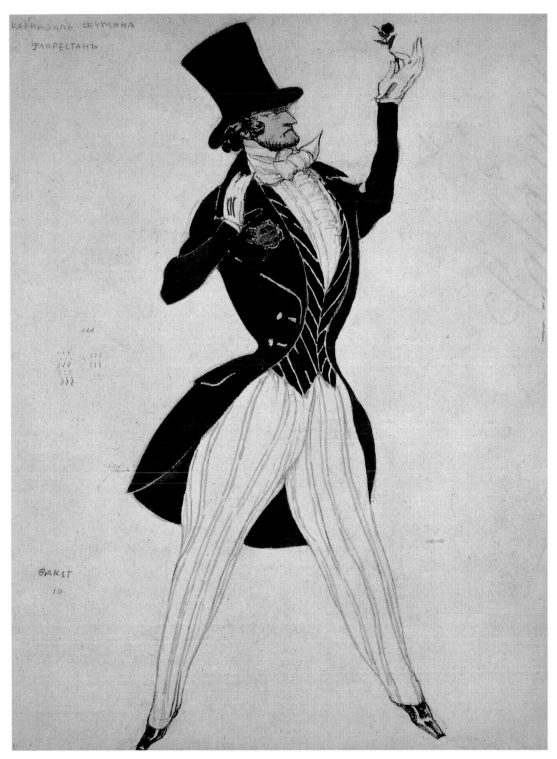

巴克斯特　《狂歡節》服裝設計圖：弗雷坦　1910　水彩鉛筆畫紙　20×21cm　聖彼得堡戲劇與音樂博物館藏

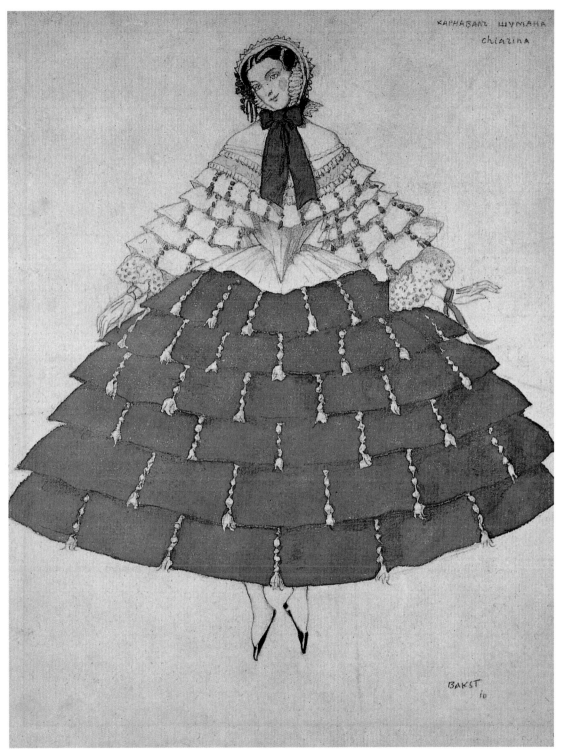

巴克斯特　《狂歡節》服裝設計圖：嘉莉納　1910　水彩鉛筆畫紙　27.5×21cm　聖彼得堡戲劇與音樂博物館藏

165

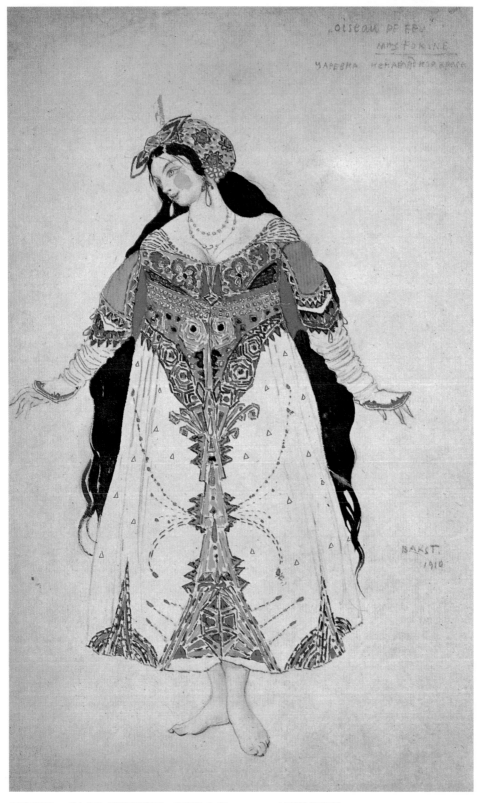

巴克斯特　《火鳥》服裝設計圖：沙皇的女兒　1910　水彩鉛筆畫紙　35.5×22.1cm
聖彼得堡戲劇與音樂博物館藏

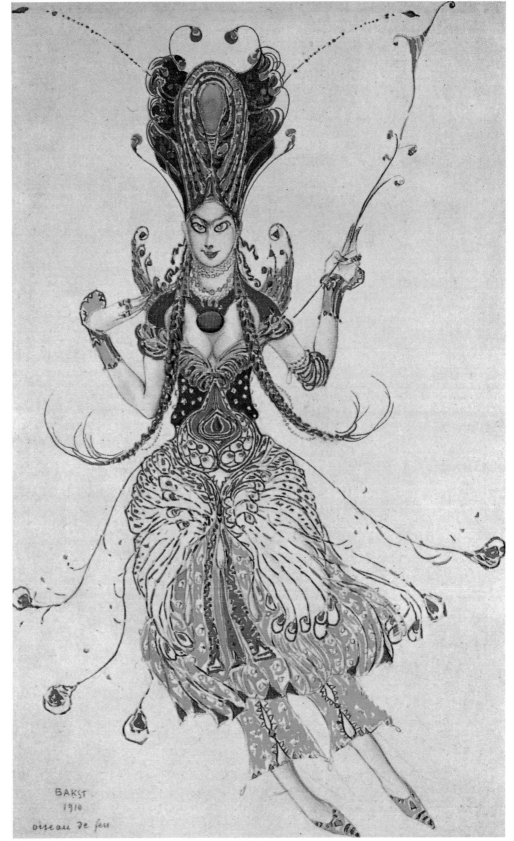

BAKST.
1910

oiseau de feu

巴克斯特
《火鳥》服裝
設計圖：火鳥
1910　水彩
鉛筆金箔畫紙
紐約私人收藏

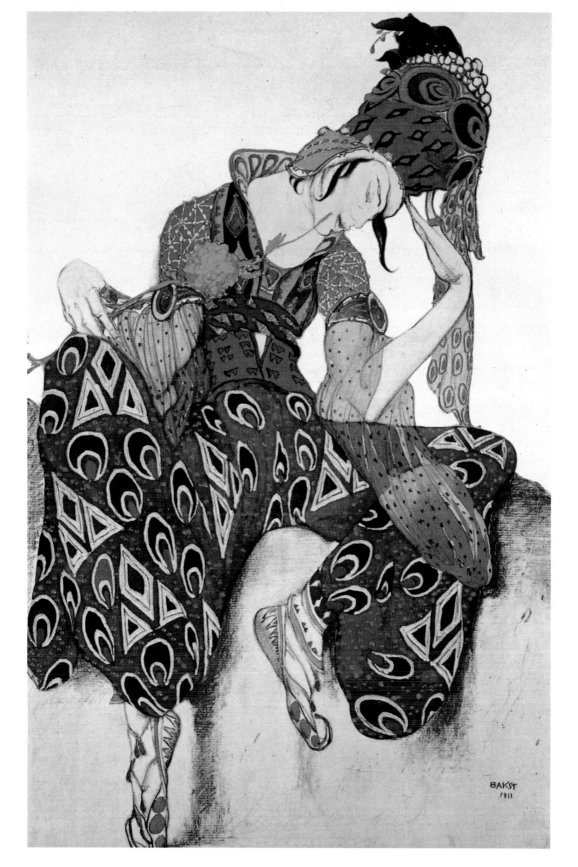

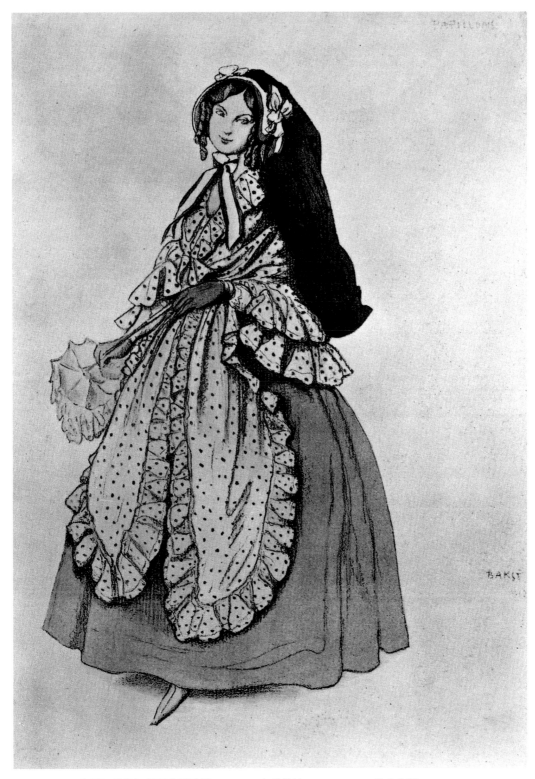

巴克斯特　《蝴蝶》芭蕾舞劇服裝設計圖　1912　水彩鉛筆　27×20cm　私人收藏

巴克斯特　《仙媛》服裝設計：伊斯坎德　1911　水彩鉛筆畫紙（左頁圖）

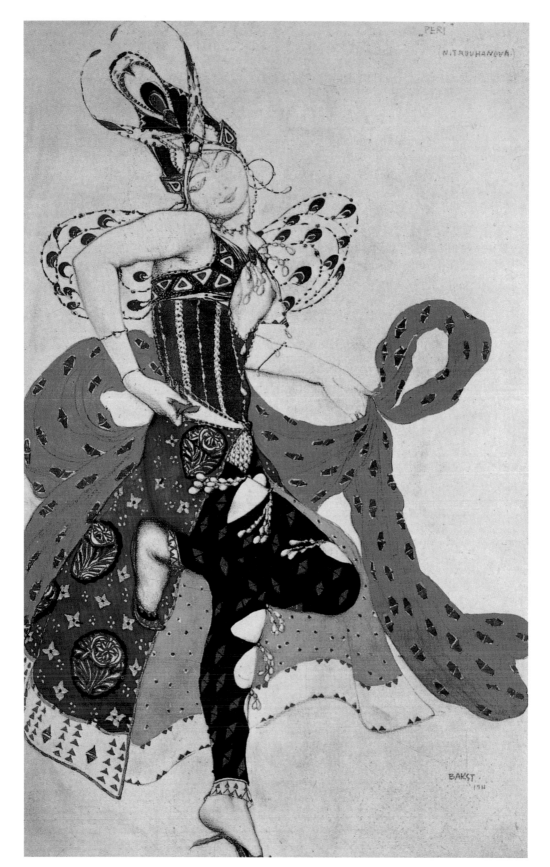

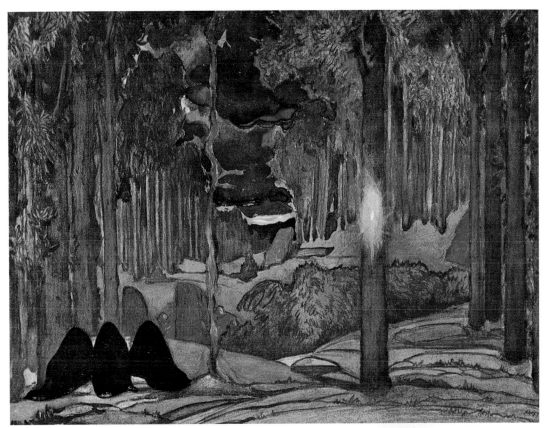

巴克斯特 《殉道者
聖塞巴斯丁》第四部
舞台設計圖 1911
水彩畫紙

巴克斯特 《殉道者
聖塞巴斯丁》服裝設
計圖：報信者 1911
水彩銀色顏料金箔鉛
筆畫紙（右圖）

巴克斯特 《仙媛》
服裝設計：仙媛
1911 水彩鉛筆畫紙
47×32cm
Wadsworth Atheneum,
Hartford（左頁圖）

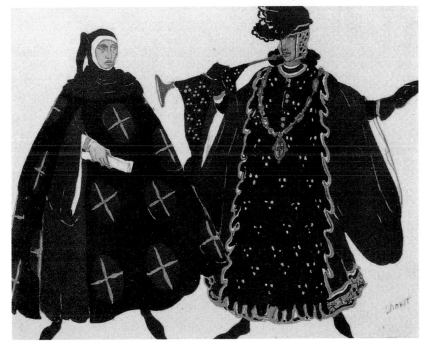

巴克斯特 《殉道者
聖塞巴斯丁》第三部
舞台設計圖 1911
水彩畫紙 62×86cm
巴黎私人收藏

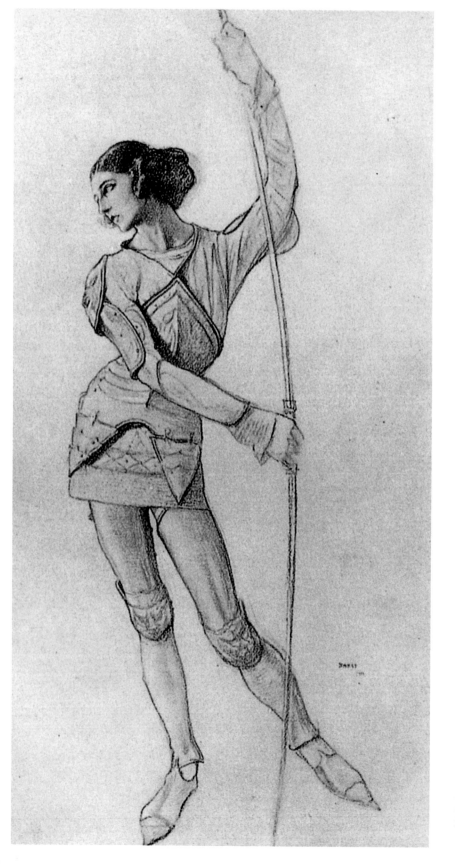

巴克斯特　《殉道者聖
塞巴斯丁》服裝設計圖：
聖塞巴斯丁　1911
鉛筆畫紙
私人收藏（左圖）

巴克斯特　《殉道者聖
塞巴斯丁》服裝設計圖：
聖塞巴斯丁　1911
鉛筆水彩金箔畫紙
44.5×25.5cm
私人收藏（右頁圖）

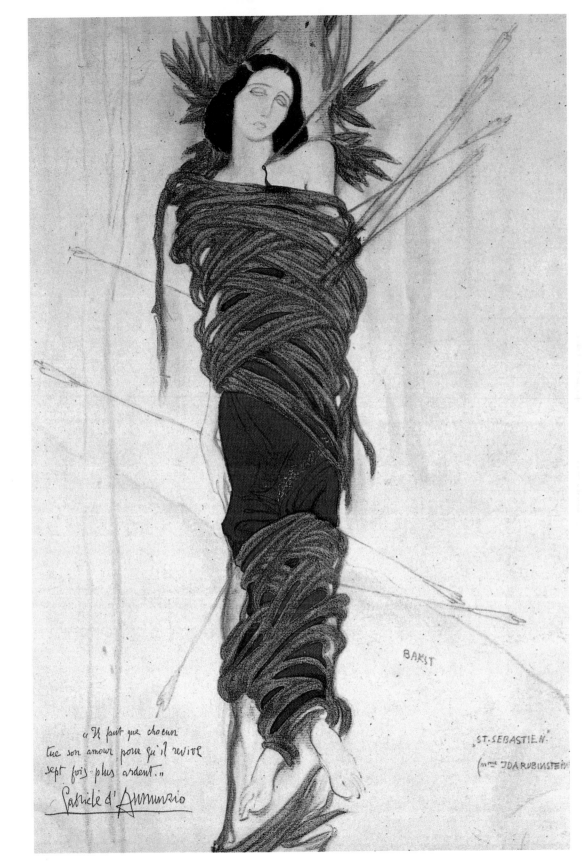

« Il faut que chacun
tue son amour pour qu'il revive
sept fois plus ardent. »

Gabriele d'Annunzio

BAKST

ST·SEBASTIEN·
(Mme JDA RUBINSTEIN)

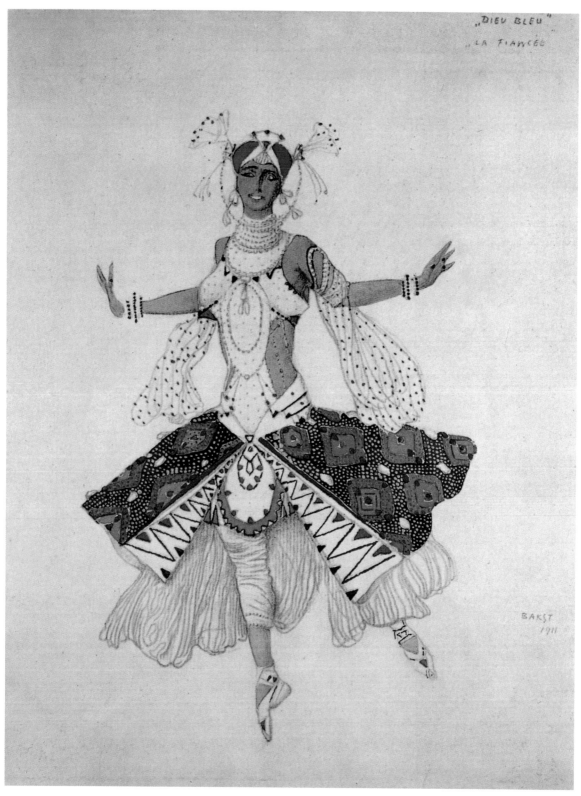

巴克斯特　《殉道者聖塞巴斯丁》服裝設計圖：新娘　1912　水彩鉛筆金箔畫紙

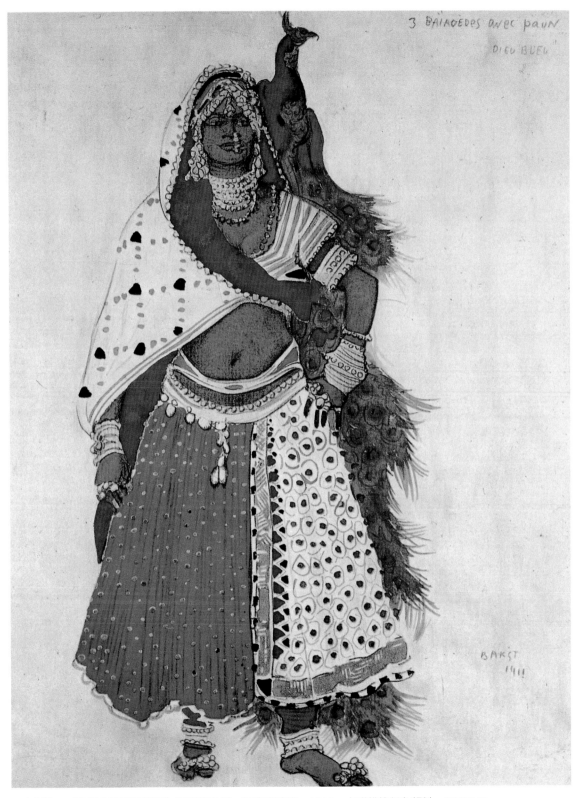

巴克斯特　《殉道者聖塞巴斯丁》服裝設計圖：舞姬與孔雀　1912　水彩鉛筆銀色顏料　58.2×43cm
私人收藏

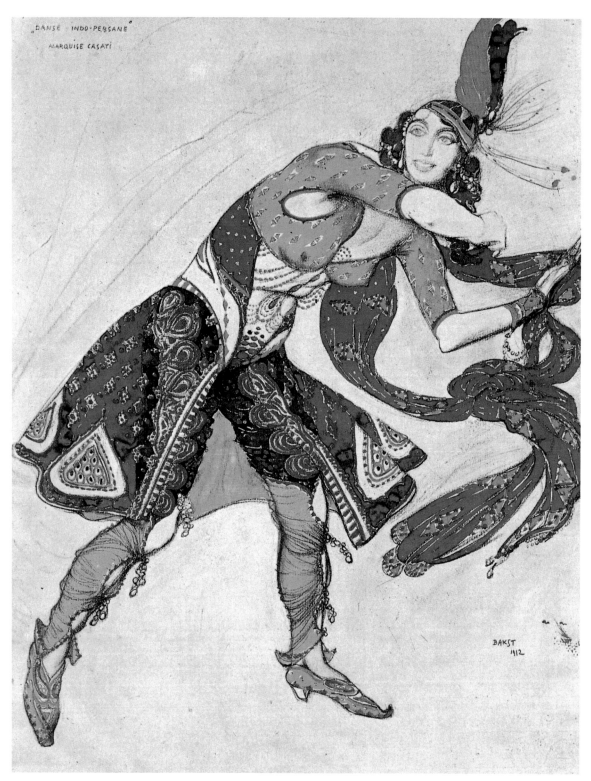

巴克斯特　**印度之舞：為卡塞提夫人設計的服裝**　1912　水彩金箔畫紙　48×31cm　私人收藏

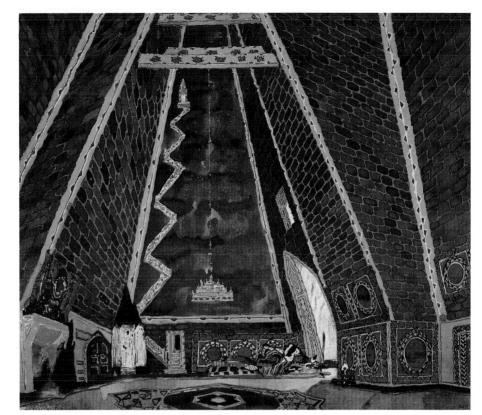

巴克斯特
《Thamar芭蕾》
舞台設計圖
1912
水彩畫紙
74×86cm
巴黎裝飾美術館藏

巴克斯特
**《La Pisanella奇幻
故事》舞台設計圖**
1913　鉛筆畫紙

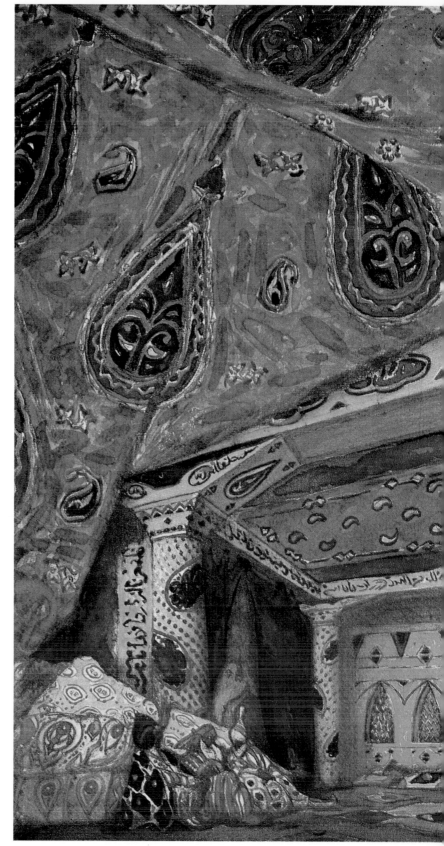

巴克斯特
《東方世界》舞台設計圖
1913 水彩銀色顏料畫紙
46.1×60.1cm 私人收藏

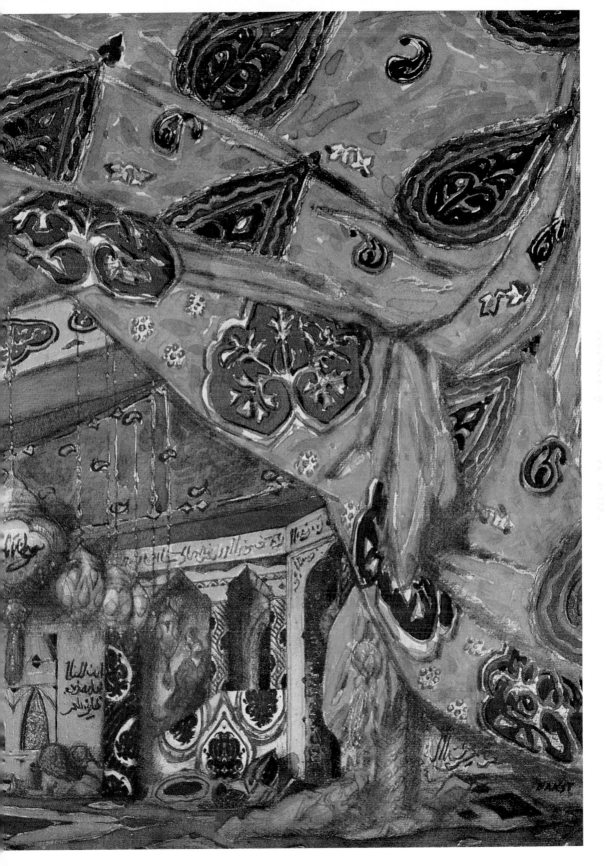

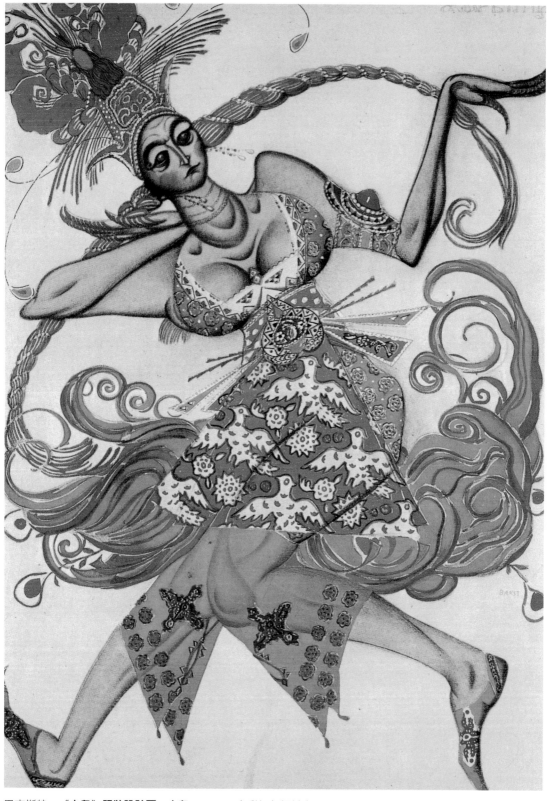

巴克斯特　《火鳥》服裝設計圖：火鳥　1913　水彩銀色顏料畫紙　68.5×49cm　紐約現代美術館藏

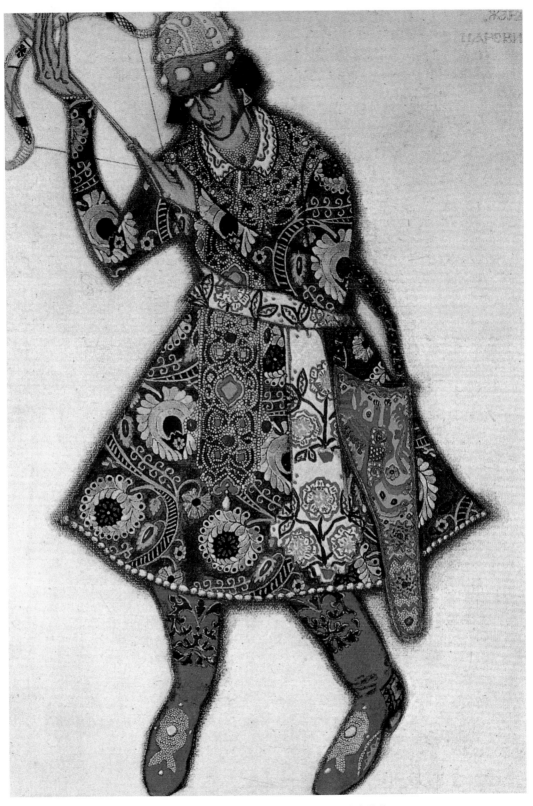

巴克斯特 《火鳥》服裝設計圖：沙皇之子依凡　1913　水彩畫紙　私人收藏

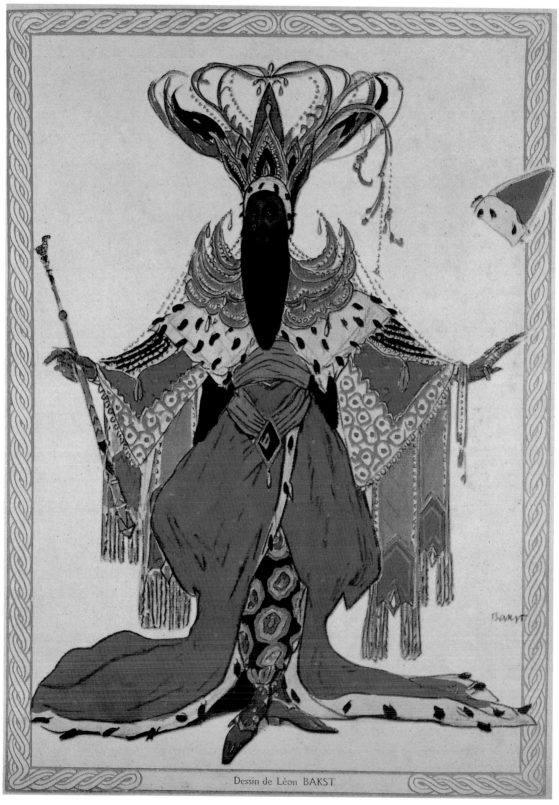

Dessin de Léon BAKST

巴克斯特　《約瑟夫傳奇》服裝設計圖：法老護衛長波堤乏　1914　水彩鉛筆金箔畫紙　31.2×22.8cm　私人收藏

巴克斯特　《約瑟夫傳奇》服裝設計圖：波堤乏之妻　1914　水彩鉛筆金箔畫紙　私人收藏（右頁圖）

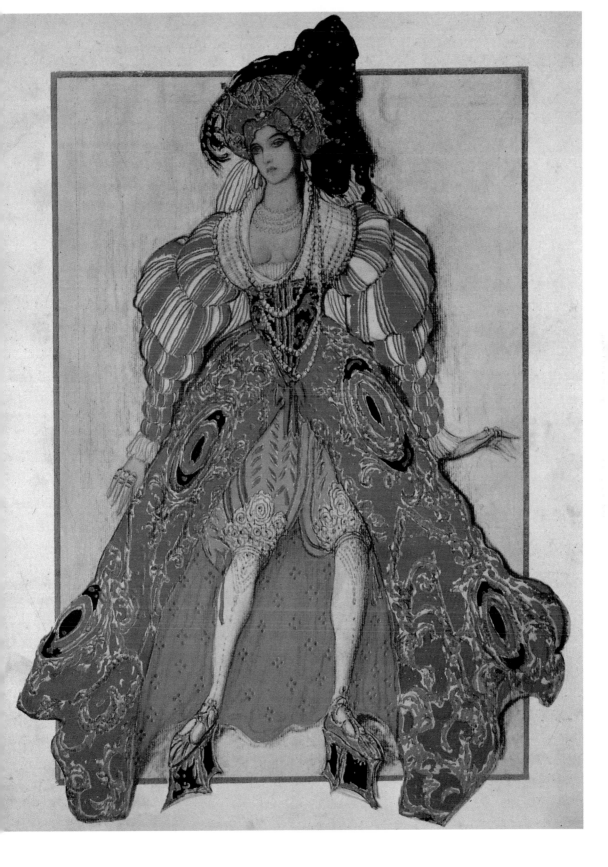

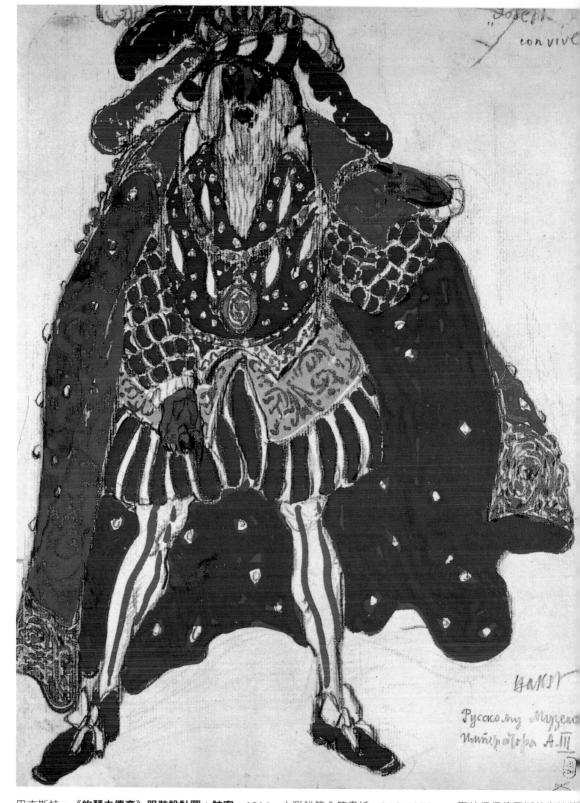

巴克斯特　《約瑟夫傳奇》服裝設計圖：訪客　1914　水彩鉛筆金箔畫紙　31.2×22.8cm　聖彼得堡俄羅斯美術館藏

巴克斯特　《菲德蕾》服裝設計圖：護士　1917　水彩金箔畫紙（右頁圖）

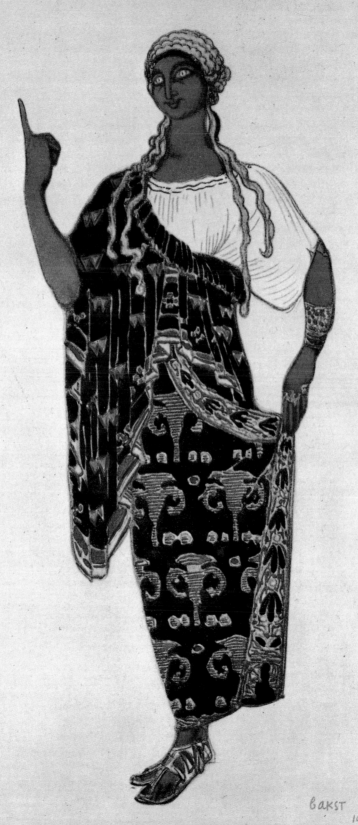

BAKST
1917

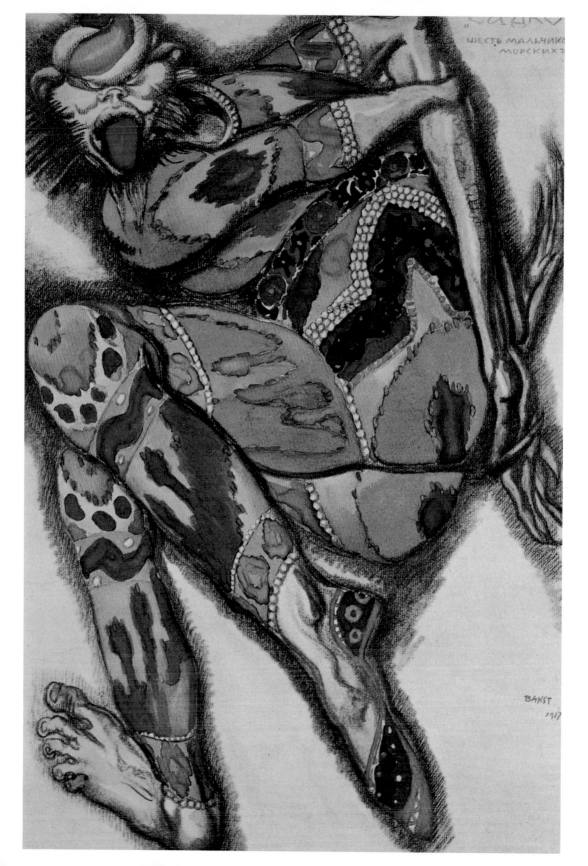

晚期生涯——讓藝術在生活中達到和諧美感

　　巴克斯特的晚年時光大部分都奉獻給巴黎歌劇院，他不只從事舞台設計的工作，也寫了幾本關於過去參與戲劇製作的書，同時接受肖像畫委託、在學校教導戲劇藝術、流行服飾設計，並且定期撰文寫學術文章。

　　成為舉世聞名的藝術家之後，法國與世界各地的藝術、戲劇、音樂協會相繼推選他擔任委員，肯定他的藝術品味及風範。但晚年在巴黎喧囂的生活讓他常感孤獨，經常眷戀過去的時光。名氣成為他的一種負荷，他也曾抱怨沒有時間做自己真正想做的事情。

　　巴克斯特是位才華洋溢的紳士，作風簡單、自然，和他接觸的人都認為他很有魅力。舞蹈評論家斯維洛夫（Valerian Svetlov）描述道：「巴克斯特很細膩，有豐厚的學術涵養，甚至和別人意見不合的時候，也不會強勢地想捍衛己見。遇到嚴肅的辯論議題，他能找出夠溝通方式。他既不自大盲目也不固執，是一個很真誠簡單的人。」

　　巴克斯特的創作生涯涉足了多個不同的領域，反應了俄羅斯與西歐國家十九世紀末、二十世紀初的藝術多元性，意識形態的更迭有時是複雜甚至是相衝突的。他大膽創新的藝術作風、在戲劇舞台設計與插畫中傳遞的浪漫故事，以及他對當代文化的滲透，都朝向一個中心目標發展：讓藝術在生活中達到和諧美感。

巴克斯特　《Sadko》
服裝設計圖：綠色惡魔
水彩金箔畫紙
（左頁圖）

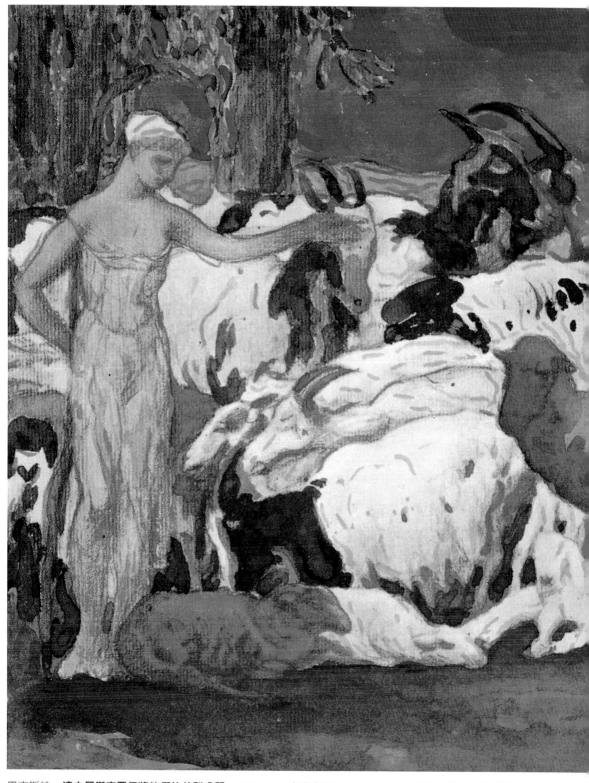

巴克斯特　**達夫尼與克羅伊將他們的羊群分開**　1910-11　水彩畫紙　33.5×50cm　紐約大都會美術館藏

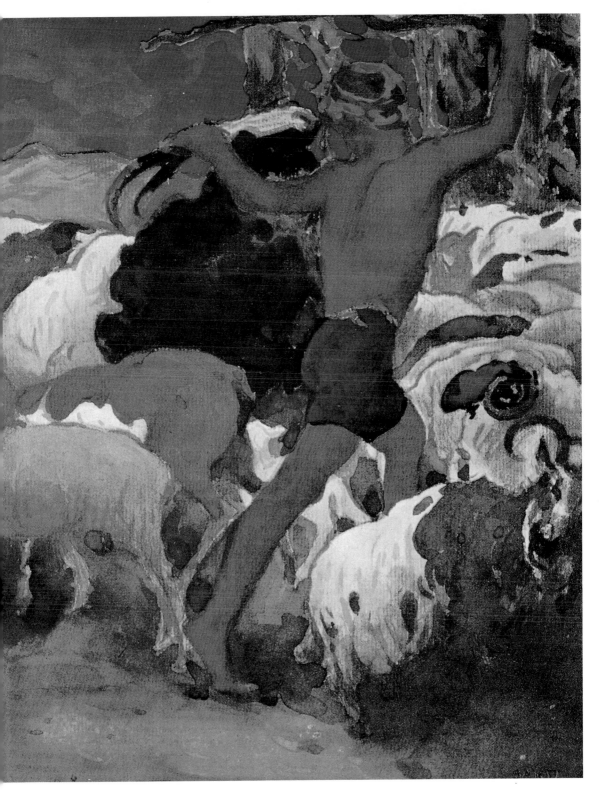

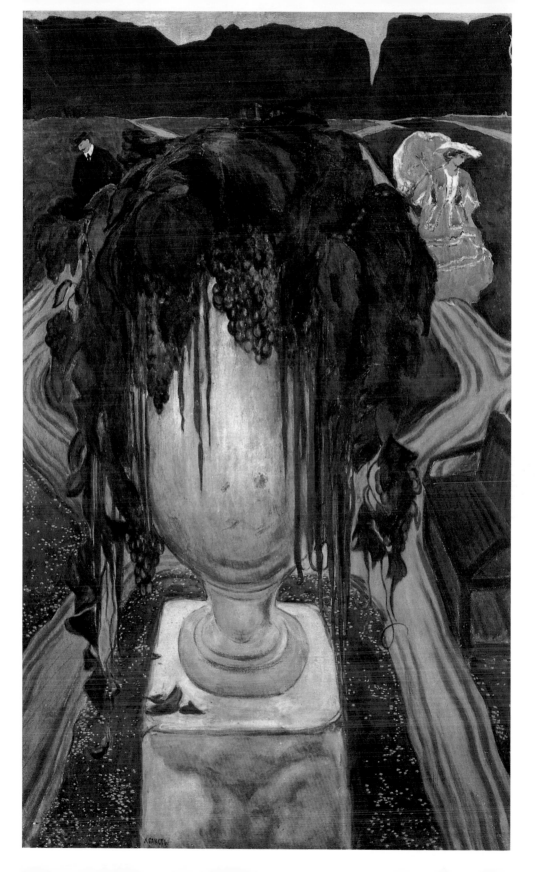

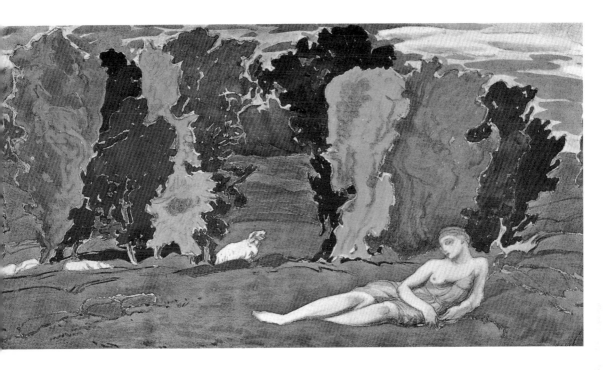

巴克斯特
落單的克羅伊
年代未詳　水彩畫紙
26.5×49cm
巴黎裝飾美術館藏

巴克斯特
花瓶（自畫像） 1906
水彩畫紙畫布
113×71.3cm
聖彼得堡俄羅斯美術
館藏（左頁圖）

　　巴克斯特於1924年過世後，他的作品沒有被時間洪流給掩蓋，和他相關的展覽、書籍、版畫陸續推出。雖然大部分歐美出版的書籍只介紹巴克斯特的舞台設計作品，以及他和俄國芭蕾舞團的關聯，但除此之外，巴克斯特在許多藝術領域中都留下許多寶藏：無論是肖像畫、圖書插畫、服裝設計或是室內設計。

　　講述二十世紀初期俄國舞台設計師的重要性時，盧納察爾斯基特別針對巴克斯特寫道：「在戲劇藝術的領域中，特別是舞台及服裝設計的層面，俄國的藝術家，如：羅維奇、貝努瓦或朵辛斯基（Mstislav Dobuzhinsky）都做出了卓越貢獻，但巴克斯特所創造的，是一場真正的革命。不是每個人都夠接受俄國芭蕾舞劇的浮華與輝煌，或認為舞台設計師的角色不該太過獨立、自由、強勢。但是巴克斯特所留下的影響，不只反應在後續許多的舞台劇作，更突破了舞台表演，滲透到一般的流行服飾及室內設計的領域。巴克斯特的名字，以及無數其他投身舞台的藝術家們，都應該在歐洲藝術文化史中繼續被傳頌。」

巴克斯特年譜

L BAKST

巴克斯特的簽名式

1866	巴克斯特4月27日出生於白俄羅斯格羅德諾（Grodno）一個中下階層的家庭，原名列維‧薩莫洛維奇‧羅森伯格（Lev Samoilovich Rosenberg）。
1874-83	8至17歲。就讀聖彼得堡第六公立學校，開始畫畫。
1883	17歲。進入聖彼得堡藝術學院就讀，由阿斯卡內基（Isaac Asknazi）、威寧（Karl Wenig）及契司恰科夫（Pavel Chistiakov）指導繪畫技巧。
1886	20歲。以〈聖殤〉一作參加繪畫競賽，但遭學校評審團拒絕。認識了作家柯那亞夫（Alexander Kanayev），經常向他請教學習，後來在他介紹下認識了大劇作家契訶夫（Anton Chekhov）。柯那亞夫委託他參考照片創作一幅托爾斯泰（Leo Tolstoy）的肖像畫。
1887	21歲。從聖彼得堡藝術學院輟學。
1888-91	22至25歲。從事兒童繪本彩繪的工作。
1889	23歲。以〈佳人才子〉一畫首次參加畫展。開始採用外婆的姓氏「巴克斯特」（Bakster）做為自己的名字。

巴克斯特攝於俄國聖彼得堡家中畫室，約1900年代。（右頁圖）

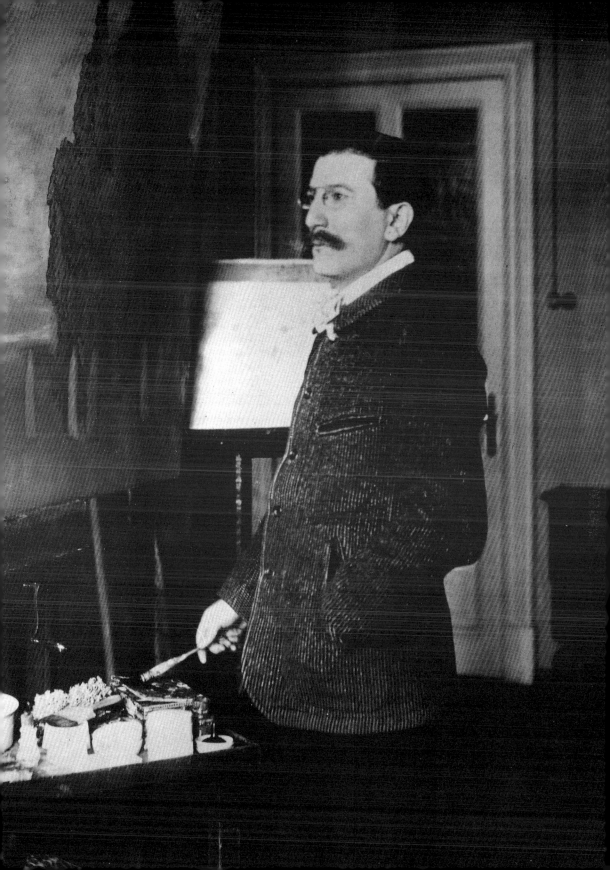

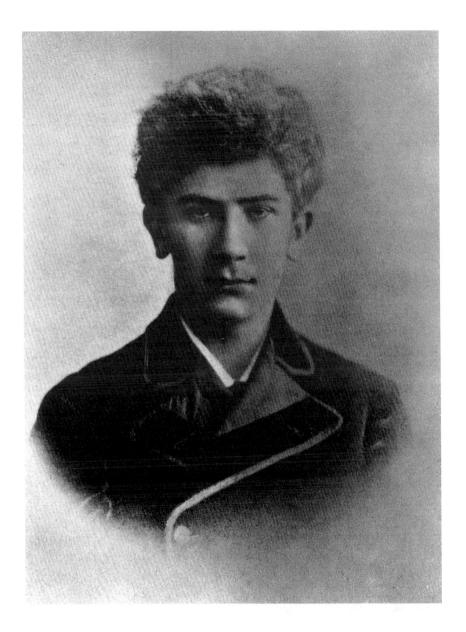

巴克斯特年輕時的
照片，1885年。

1890　　24歲。三月認識了畫家阿爾伯特‧貝努瓦（Albert
　　　　Benois）和他的弟弟亞歷山大‧貝努瓦，及其他同圈子內
　　　　的索莫夫、費羅索科夫、努維爾、諾拉克及編舞者戴亞吉
　　　　列夫。整個夏天都在貝努瓦的聖彼得堡郊區別墅度假，開
　　　　始學習水彩技法，創作〈護柩者醉了〉。
　　　　畫家貝努瓦在他的回憶錄中寫道：「巴克斯特很容易就融

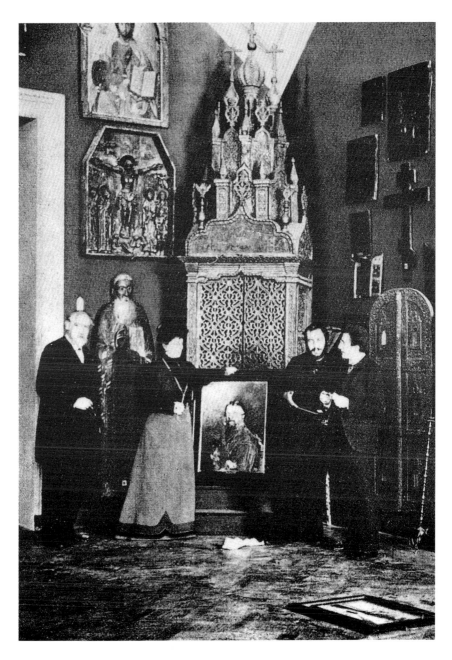

巴克斯特與貝努瓦
拜訪俄國著名收藏
家契倪什娃夫人，
1895年攝。

入我們的圈子，和我們相聚的頭一個晚上就能自由發表意
見，甚至和我們爭論是非……很明顯，他年輕時就有成為
大藝術家的雄心壯志，不只仔細研究書籍雜誌的插畫，對
藝術提出的觀點也頗具深度。……他的父親在他小時候就

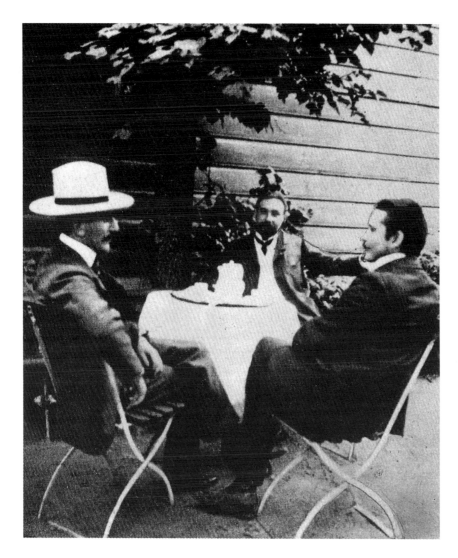

巴克斯特、索羅夫
及友人在聖彼得堡
共進午餐　1902

　　過世了，雖然提供他基本的教育，但出社會後全仰賴自己
　　扶養媽媽、奶奶、兩個姊姊及一個弟弟。」

1891　25歲。繼續從事童書插畫。為俄國的藝術雜誌做插畫、參
　　加水彩畫家協會的固定聚會及展覽。六月初到比利時及
　　德國旅行，參觀柏林國際美術展。七月到巴黎住了一段日
　　子，參觀展覽及藝術家工作室。在盧森堡美術館臨摹研究
　　法國畫作。在西班牙旅行五天，創作多幅水彩素描。八月
　　到南法、義大利、瑞士，九月中旬回到聖彼得堡。

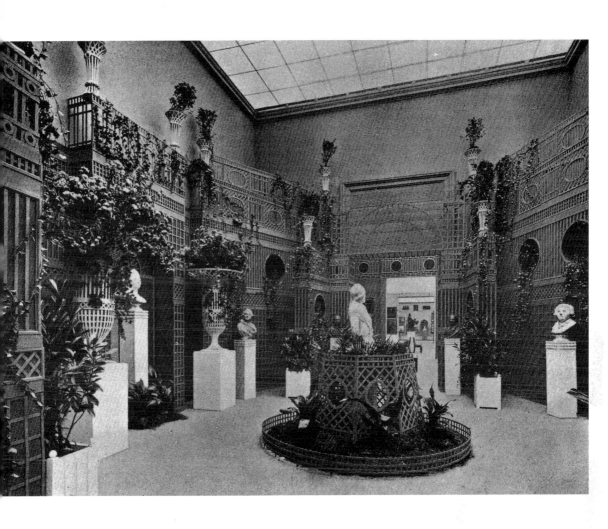

1906年在巴黎舉辦的俄國藝術展，展場雕塑為十八世紀作品。

7月24日，巴克斯特在西班牙寫信給貝努瓦：「野外的岩石、峭壁、山巒……一切都是灰色的、炙熱的、風塵僕僕的，那天空，一座深藍色的穹頂，包覆著這一切。如果你看到有個人頭戴大圓帽，臉被影子遮住了，就會感覺烈日快吞噬了他。我在西班牙畫了許多鬥牛士的素描，入境隨俗！還畫了許多鉛筆景觀素描。我告訴自己，如果有機會一定要重返此地。」

9月1日，他到了義大利北部時寫信道：「我在貝拉島（Isola Bella）上的一處花園，彷彿回到了古希臘羅馬時代，放眼望去是一片天藍色的湖泊，湖面平順地像是一面

鏡子，遠方的山巒也是藍色的，只不過山頂上點綴著雪白色。……宮殿寬廣的大理石基座沒入湖水中，四周種了古老的落羽杉、雪松、橘子樹，綠油油的一片點綴著義大利的天空。我覺得自己像獲得一只裝滿印象、色彩、美景的袋子，怕回到俄羅斯之後就會失去它。已經畫了八十餘幅習作，包括一些不太好的水彩畫作。」

1892　26歲。住在聖彼得堡。畫水彩、兒童繪本，為《Khudozhnik》雜誌及《聖彼得堡生活畫報》創作插圖。受委託創作〈俄國將官抵達巴黎〉紀念俄法聯盟。

1893　27歲。畫了一幅自畫像。到巴黎旅行，為了構思〈俄國將官抵達巴黎〉畫了許多習作。這些習作首先在巴黎的畫廊展出，受《費加洛》雜誌青睞，回到俄國後，聖彼得堡水彩繪畫協會也為巴斯克特創作的這一系列習作辦展。法國古典繪畫名師傑洛姆的畫室裡上了幾堂課，也旁聽藝術學院內朱里安和艾德費爾特的課程，學習印象派繪畫技巧。

7月20日，馬克斯特給貝努瓦的信中寫道：「我為新畫創作了一大疊的草圖習作，畫中每個人物至少各有兩款素描，手和頭又是分開畫的。工程浩大，但我陶醉在這種感覺之中，充滿活力。」

11月9日，再次於巴黎寫信給貝努瓦：「思考了許久之後，我獲得的結論是——無法將繪畫的精隨簡化為色彩寫實而已，就像丹納（Dagnan-Bouveret）、波斯納（Besnard）、夏凡尼（Puvis de Chavannes）、卡里爾（Carriere）或伯克林（Bocklin）等人的作品給我們的啟示。親愛的朋友，藝術家的能力、心思才是我們需要在一幅畫中解讀的呀。哈爾斯（Frans Hals）用煤灰或泥土作畫並不重要，因為他是天才。為了達到某種討喜的效果，藝術家偶然地會迷失目標，但這是他不該忘記的——就是那生活真實的感受，這是藝術家的印記。」

1894　28歲。幾乎整年都待在聖彼得堡，畫水彩肖像畫。

1895　29歲。在巴黎度過夏天。在羅浮宮裡臨摹古典畫作。繼

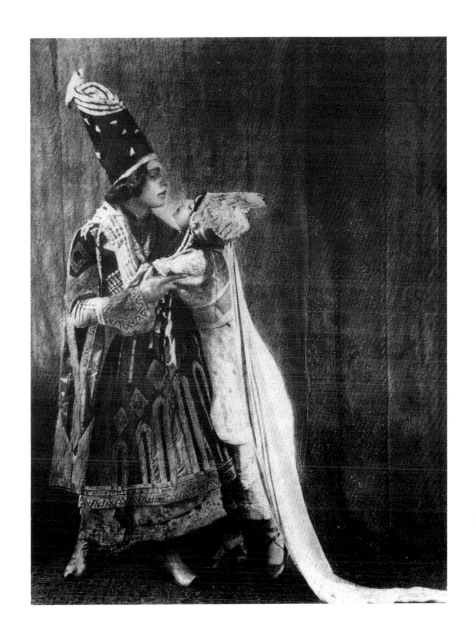

巴克斯特設計的
《Thamar》劇服

續為委託畫作製作草稿。俄國著名收藏家契倪什娃夫
人（Princess Maria Tenisheva）向他購買了多幅水彩畫作
品。

1896　　　　30歲。五月初，拜訪貝努瓦及索莫夫在聖彼得堡郊區的住
　　　　　　所，其他時間住在巴黎。在柏林首次參加國際性的展覽，
　　　　　　展出演員喬塞特（Marcelle Josset）的肖像畫。到西班牙馬

德里旅行，參觀普拉多美術館。

巴克斯特在信中寫道：「去馬德里普拉多美術館看維拉斯蓋茲的作品讓我很震撼，根本不可能有人超越他！整整三天的時間看著他的畫內心充斥著欣喜與痛苦的感受，因為我不可能創作出如此偉大的作品！他是一個天才、天才，我再強調一遍——天才。這趟旅行比我在巴黎生活一年獲得的還要多。」

1897　31歲。三月創作了多幅肖像畫，在藝術學院春季展中展出〈打鐵匠〉、〈突尼西亞鄰近的傍晚〉，後者由畫廊經營者特列恰柯夫（Pavel Tretyakov）買下。戴亞吉列夫在聖彼得堡舉辦了德國與英國水彩畫展，這是他首次涉足展覽策劃的領域。夏季，巴克斯特到巴黎旅行，經常拜訪貝努瓦一家，以及畫家索莫夫、努維爾、戴亞吉列夫，以及版畫製作者奧斯特羅烏莫娃。前往北非旅行，到過的國家包括：阿爾及利亞、突尼西亞，創作了多幅水彩畫作。

五月二十六日他寫信給貝努瓦：「說服了戴亞吉列夫為我們安排一場『年輕俄國藝術家展』，和他幫英國人辦的展覽一樣，春天的時候他會參觀畫室挑選作品。他看來挺樂意資助這場展覽的。」

1898　32歲。一月，參加了戴亞吉列夫在聖彼得堡策畫的「俄國與弗蘭芒藝術家展」，開始創作〈俄國將官抵達巴黎〉。三月，數件巴克斯特的作品伴隨著契倪什娃夫人的收藏一起進入了新開設的聖彼得堡俄羅斯美術館典藏。嘗試版畫創作。創作一幅貝努瓦的粉彩肖像畫，為《藝術世界》雜誌創作欄目插圖，十一月，《藝術世界》創刊號推出，由巴克斯特擔任設計總監。

十月二十四日他寫信給貝努瓦：「我的想法是把《藝術世界》定位在星辰之間，它閃耀著輝煌光芒，跳脫一切世俗庸擾，是神祕且孤獨的，就像停在雪山山頭的一隻老鷹。這隻老鷹是俄國北方的象徵。為了畫這隻老鷹，我到動物園去寫生，用嚴肅的角度去畫牠們，試圖找到滿足這個喻

瑟羅夫畫巴克斯特，
約1900年。

意的圖像。」

1899　　33歲。一月，參加了藝術世界協會在聖彼得堡主辦的「國
　　　　際藝術展」。受戴亞吉列夫邀請為「皇家戲劇年鑑」撰寫
　　　　文章。繪製景觀、肖像畫、書籍與雜誌封面，創作〈玩偶
　　　　市場〉海報以及多幅版畫肖像。在《藝術世界》雜誌第五
　　　　期首次發表自己的文章「Yendogurov, Yaroshenko, Shishkin

回顧展」。

1900　34歲。完成〈俄國將官抵達巴黎〉。創作多幅肖像畫作，
　　　　為慕瑟（Richard Muther）的書《十九世紀繪畫史》創作
　　　　封面，為艾米塔吉劇院設計表演目錄。

1901　35歲。畫廊經營者特列恰柯夫買下巴克斯特的〈洛山諾夫
　　　　肖像畫〉、〈暹羅靈魂之舞〉。巴克斯特寫信給洛山諾
　　　　夫（Vasily Rozanov）時提到：「我很高興藝術家及嚴肅的
　　　　評論者都同意〈洛山諾夫肖像畫〉是幅優秀的作品，這對
　　　　我來說是很大的鼓勵。」
　　　　他為《藝術世界》、《俄國藝術寶藏》以及貝努瓦的
　　　　書《十九世紀繪畫史：俄國繪畫》設計封面，貝努瓦稱巴
　　　　克斯特是「繼索莫夫以來最重要的俄國畫家」。認識了未
　　　　來的妻子盧博芙・格里岑科（Lubov Gritsenko）。

1902　36歲。二月，由巴克斯特設計舞台的《女伯爵之心》在聖
　　　　彼得堡艾米塔吉戲院演出。十月，希臘悲劇《希坡律陀》
　　　　在聖彼得堡首演，記者寫道：「《希坡律陀》的舞台設計
　　　　比表演來得精彩的多，這些細微的裝飾是由才氣十足的巴
　　　　克斯特負責製作。我看見他在艾米塔吉戲院昏暗的道具間
　　　　裡，檢視服裝細節和他的素描本，裡面有考古學的資料、
　　　　墓碑及花瓶的臨摹彩繪圖案。他豎立了新的舞台設計典
　　　　範，讓布景有趣了起來，也好像重溯遠古時代人們的生活
　　　　樣貌。他所塑造的古希臘人不是延續刻版印象，而是從陶
　　　　罐上的彩繪、壁畫遺跡，以及最新的考古發現所拼湊起來
　　　　的新綜合體。」
　　　　《藝術世界》、《新道路》、《北方之花》雜誌、《十七、
　　　　十八世紀俄國皇家中世紀狩獵史》插圖繪製。創作〈晚
　　　　餐〉油畫。在《聖彼得堡日報》上發表「藝術家畫室裡的
　　　　女人」一文。

1903　37歲。一月，巴克斯特的室內設計作品在聖彼得堡現代藝
　　　　術展展出。二月，他的油畫〈晚餐〉在第五屆「藝術世
　　　　界」展展出，引起爭議及媒體的負面評論。巴克斯特寫給

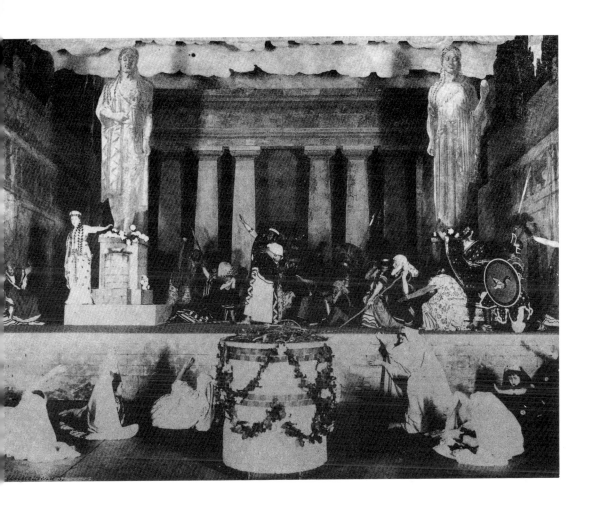

希臘悲劇《**希坡律陀**》在聖彼得堡艾米塔吉戲院演出場景

妻子的信中提到：「你無法想像我那不幸的橘色夫人畫作〈晚餐〉在大眾面前展出時遭受多大的屈辱，糟透了！參觀的民眾為此發狂，有些人說這張畫壞了整場展覽，但另一方面，索莫夫卻說他喜歡這幅畫作。」

設計《玩偶童話》的舞台服裝，並在俄國兩個戲院正式上演。《藝術世界》雜誌評論道：「《玩偶童話》的舞台設計師巴克斯特讓我們能重返五〇年代的時光……，從玩偶的角度來看這個世界別有一番趣味。服裝設計則是以輝煌的第二帝國時期為藍圖，整體來說，藝術家把那個年代的風格樣貌描繪的淋漓盡致。」

二月十六日，藝術世界協會決定停止辦展。巴克斯特寫給

妻子的信中提到：「今天意料之中的事情發生了，藝術世界協會開會決定停止主辦任何展覽。現在需要新成立一個社團，由同樣的成員加上莫斯科『36』藝術協會的新成員，改名成『俄羅斯藝術家聯盟』，以後在聖彼得堡及莫斯科將會以自由的方式辦展，沒有主導的決定者。」

1904　38歲。製作《伊狄帕斯在科倫納斯》舞台劇，於一月上演。為《藝術世界》雜誌、果戈理（Nikolai Gogol）的小說《鼻子》畫插畫。四月開始繪製戴亞吉列夫的肖像畫，直到六月中完成，期間曾帶畫作跟隨戴亞吉列夫到芬蘭旅行，繪製當地景觀畫作。

他為伊達‧魯賓斯坦設計希臘悲劇《安蒂格妮》的戲服，於四月十六日隨著她一起登台演出，魯賓斯坦後來在回憶錄中寫道：「我在聖彼得堡首次登台是扮演安蒂格妮⋯⋯邀請巴克斯特設計服裝是個最好的選擇！他的原創性無人能及，能夠跳脫傳統戲劇服飾的框架及對人體線條的侷限。他表達了奧菲迪斯的怒吼與安蒂格妮的哀泣，還有那個時代嚴峻、赤裸的靈魂。他賦予人體精準的悲劇性格，依循著古典激發出新生的光芒。從那次的合作經驗以後，巴克斯特從來沒有讓我失望過，和他合作的經驗是我最寶貴的記憶之一。」

七月，巴克斯特前往莫斯科拜訪畫廊經營者特列恰柯夫。十月至十一月到法國及義大利旅行。

1905　39歲。新的一年巴克斯特參與了許多不同領域的創作，除了為政治刊物創作插畫以外，也畫了俄國作家安德烈‧別雷的肖像。《藝術世界》雜誌有篇文章這麼說：「〈安德烈‧別雷肖像〉營造了一股迷人的氛圍，遮蔽靈魂的屏障被掀起，只有菁華部分被留下。就好像說，只要藝術家在紙上多添加一筆，這幅肖像畫最動人的靈魂就會蒸發，留下來的，只是一幅寫實擬真的作品。」

三、四月，戴亞吉列夫在聖彼得堡塔夫利宮舉辦了「俄羅斯肖像展」，巴克斯特擔任展場設計師。七月參與多本政

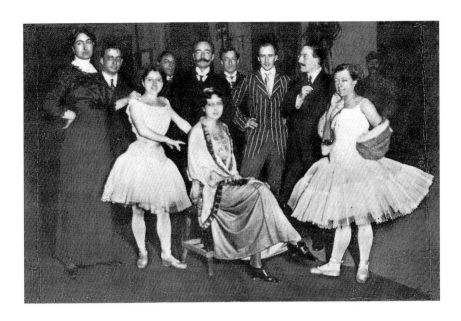

伊達‧魯賓斯坦（中央坐者）、弗金恩、巴克斯特、潑里奧琴斯卡（Olga Preobrajenska，右方站者）與義大利聲樂家於米蘭斯卡拉大劇院排練，攝於1910年代。

治刊物的籌畫。生病到國外休養。開始和象徵主義作家建立良好的關係。幫他的繼女畫了一幅肖像。

1906　40歲。一月，完成了〈戴亞吉列夫與他的護士〉。二月，戴亞吉列夫在聖彼得堡舉辦藝術世界展，巴克斯特擔任展場設計。描繪多幅肖像畫，包括自畫像，〈索莫夫肖像〉、〈安德烈‧別雷半身像〉，部分是由《金色羊毛紙》的出版商奧布辛斯基委託。創作油畫〈花瓶〉、〈陽台上的太陽花〉、〈大雨〉。設計多本文學、藝術刊物封面。

十月、十一月，戴亞吉列夫在巴黎秋季沙龍舉辦「俄羅斯藝術回顧展」，展出兩百年來俄國繪畫與雕塑的發展，巴克斯特負責展場設計。獲選成為巴黎沙龍榮譽成員。

設計《極樂世界》舞台布幕，後來在畫布上重繪此一作品。開始在茲凡思瓦學院任教，一位學生重溯巴克斯特的教學方式：「他教我們畫畫就像有些教練教人游泳的方法一樣，把學生丟進水池裡，讓他們自己試著爬上岸。他拒絕給我們一個臨摹的樣板……畫人體素描的時候我們會一起挑選模特兒，他們在五彩的背景前擺姿勢，無論是表情

或姿態都有了一致性。」

1907　41歲。二月，開始和編舞家弗金恩合作，設計聖彼得堡慈善舞會的服裝，另外多位舞蹈家也委託他設計舞衣。為作曲家巴拉基列夫（Mily Balakirev）及里亞普諾夫（Sergei Liapunov）畫肖像，做為巴黎俄國交響音樂季節目表的插圖，俄國交響音樂季是由戴亞吉列夫籌辦。為勃洛克的詩集《雪面具》以及多本其他書籍封面設計。

五、六月，與瑟羅夫同遊希臘各地古城。巴克斯特在遊記寫道：「這趟旅程徹底打破了我對古希臘文明的印象，處處都是難以預料的新發現，景色目不暇給！這和我們從聖彼得堡學到的希臘大不相同，所以我們必須重新解讀、排列，將一切視為新的東西……。瑟羅夫和我雖然一直嘲弄對方，但我們還處得來，無時無刻都在繪畫，實驗如何以現代的方式重述古希臘神話，希望貼近古老文化的一切。」

兒子出生，受洗名安德列亞。十二月十二日，俄國《財經報》刊登巴克斯特畫的〈伊莎朵拉・鄧肯〉肖像。年底再次與弗金恩合作，為一場慈善演出的芭蕾舞會設計服裝。

1908　42歲。繪製格魯文（Alexander Golovin）、伊莎朵拉・鄧肯、安那・帕洛瓦（Anna Pavlova）以及兒子的肖像。設計俄羅斯現代畫家在維也納分離派大展的海報。設計政治刊物《Satiricon》的封面及插畫。四月，在聖彼得堡戲劇俱樂部談古典藝術與現代繪畫的發展。六月，完成〈古老世界的怒吼〉並在巴黎秋季沙龍展出，隔年於聖彼得堡沙龍展出。巴克斯特寫道：「我在〈古老世界的怒吼〉上做了許多修改，中央的雕像看起來更令人敬畏，背景也看起來更加沉重。我希望這張畫能令我震懾，前景的海水必須看起來深不見底，這是必要的元素。」

為伊達・魯賓斯坦設計《莎樂美》的服裝，原本安排在十二月演出，但因故取消，後來魯賓斯坦另覓舞台，在十二月二十日於聖彼得堡藝術學院表演。戴亞吉列夫開始

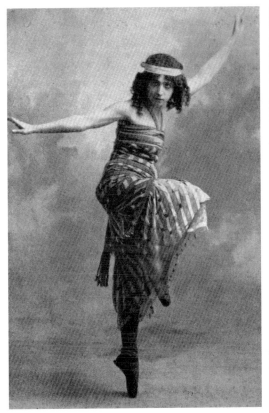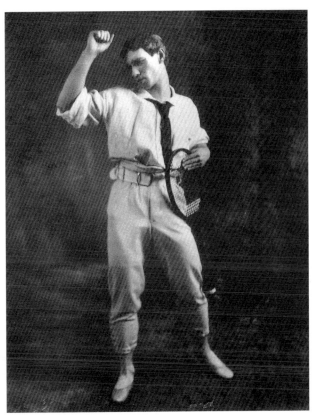

《埃及豔后》宣傳照
（左圖）

尼金斯基扮演《遊
戲》裡打網球的男
主角（右圖）

1909

籌措首齣在巴黎上演的俄國芭蕾舞劇，由巴克斯特擔任首
席服裝及舞台設計師。

43歲。設計《阿波羅雜誌》封面、繪製作家阿烈克斯·托
爾斯泰（Alexei Tolstoi）版畫肖像。在《阿波羅雜誌》發
表一篇文章「藝術中的古典潮流」。

巴克斯特設計戴亞吉列夫舞團在巴黎的小古堡戲劇廳演出
的《睡美人》短劇，男女主角尼金斯基與卡莎芬娜扮演的
藍鳥及公主服裝出自巴克斯特之手。設計瑟羅夫執導的歌
劇《裘蒂斯》、舞劇《埃及豔后》。

七、九月，與戴亞吉列夫和尼金斯基同遊德國溫泉勝地
卡斯巴特，後來獨自到威尼斯參觀威尼斯畫派作品。巴
斯克特在威尼斯寫信給貝努瓦道：「今年我快被工作給
掩沒了，幸好還是能找出時間創作，在卡斯巴特泳池旁

畫的寫生色彩豐富，活潑逗趣。現在我找到一種新的、明亮的色彩配置方式，這樣的創作手法會遲續被延用下去。……沒有什麼比威羅內塞、提波洛（Tiepolo）、卡那雷托（Canaletto）的畫作更能比擬威尼斯的陽光與色彩。很奇特的是，此地的陰影不是印象派式的，而確確實實是威羅內塞、卡那雷托畫作的色彩。他們畫作中的主要色調，充斥著威尼斯景觀的每個角落。」

1910　44歲。設計多齣舞劇的服裝，包括《天方夜譚》、《狂歡節》及《火鳥》、《東方之舞》（由史特拉汶斯基配樂，並在第二次巴黎歌劇節裡的俄國音樂季發展成《東方》舞劇的中場表演）、《Thais》、《Bacchanale》、《Cobold》。在《Bacchanale》製作期間，他給製作人的信寫道：「我徹頭徹尾地執著色彩的使用，黑白二字是我最不想聽到的。我計畫回國之後，也說服瑟羅夫、貝努瓦還有你，以及舞台劇女主角佩特羅芙娜（Anna Petrovna）信仰色彩及繪畫的真諦。我發覺藉由色彩這個媒介，更容易啟發感受，讓作品更原創及真實。」

於巴黎Bernheim畫廊展出他的舞台設計作品，許多創作由巴黎裝飾美術館買下。〈古老世界的怒吼〉在布魯塞爾國際藝術博覽會上獲得金牌獎。四月，《阿波羅雜誌》編輯室舉辦茲凡思瓦藝術學院畢業展，巴克斯特在展覽目錄上表達他對現代藝術的看法。離開茲凡思瓦藝術學院的教師工作，推舉彼得羅夫沃德金填補他的空缺。

和妻子離婚，前往巴黎，直到過世之前他都住在巴黎Malesherbes大道十二號的工作室。參與新的藝術世界協會展覽策畫，但最終只在1913年參與展出。九月參觀德國德勒斯登、科隆等地，研究德國藝術。他寫信前妻道：「在巴黎有製作《浮士德》舞台劇的計畫，所以我前往德國紐倫堡、科隆大教堂汲取他們的精神，更確切的說，是哥德主義的精神吧。德勒斯登的藝廊讓我眼見大開，雖然我對西斯丁的聖母像沒有特別的喜好，但讓我最欽佩的兩位藝

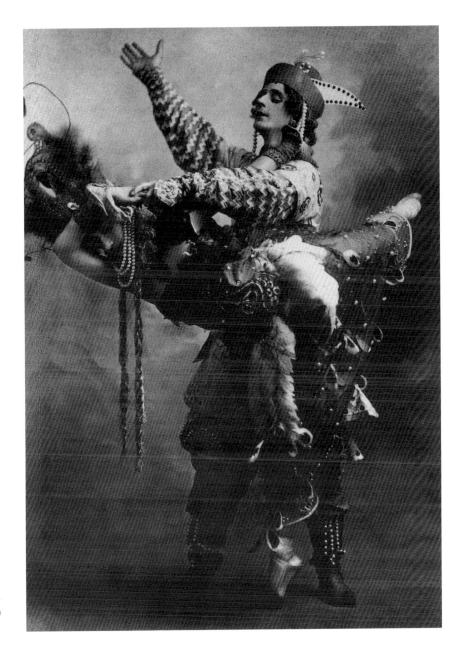

《火鳥》宣傳照，男女主角分別是弗金恩和卡莎維娜（Tamara Karsavina）。

術家無非是威羅內賽和老盧卡斯·克拉納赫的肖像，以及他們繪畫中的裝飾手法了。」

1910-11　44至45歲。繪製兩幅〈達夫尼與克羅伊〉裝飾油畫，收藏在莫斯科郊區的農莊裡。巴克斯特設計的《天方夜譚》舞台造成巴黎劇場界轟動。畢卡索認同這是一齣傑作，這也

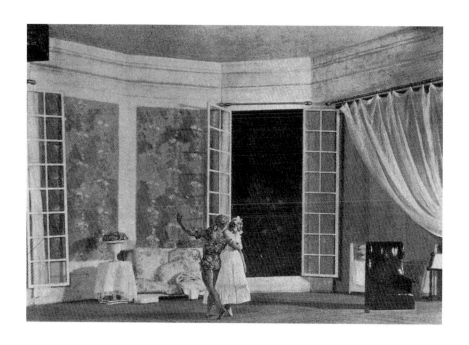

《**玫瑰花魂**》劇照

是當時他唯一喜歡的芭蕾舞劇。

認識了馬諦斯，巴克斯特寫道：「馬諦斯很風趣，做人也很簡單，我覺得我們會是很好的朋友。他不像我原來所想的，其實十分害羞、真誠。」

1911　　45歲。設計《狂歡節》、《玫瑰花魂》、《納西斯》、《殉道者塞巴斯丁》等劇。六月，巴黎裝飾藝術美術館展出一百二十件巴克斯特的舞台設計作品，後來紛紛由法國、西班牙、義大利的美術館買下典藏。獲選成為巴黎裝飾藝術協會的評審團副會長。

跟隨戴亞吉列夫的舞團前往倫敦表演，上演的劇碼包括：《狂歡節》、《天方夜譚》、《埃及豔后》、《玫瑰花魂》。造成轟動，巴克斯特的舞台設計也讓他在英國一夜成名。

為《Ivan Grozny》、《Mephistopheles》兩齣歌劇設計服裝舞台。為舞蹈評論家斯維洛夫撰寫的《現代芭蕾》畫插圖。畫製法國詩人考克多（Jean Cocteau）的肖像。

1911-12　45至46歲。創作《浮士德》、《Manon》、《莎樂美》等

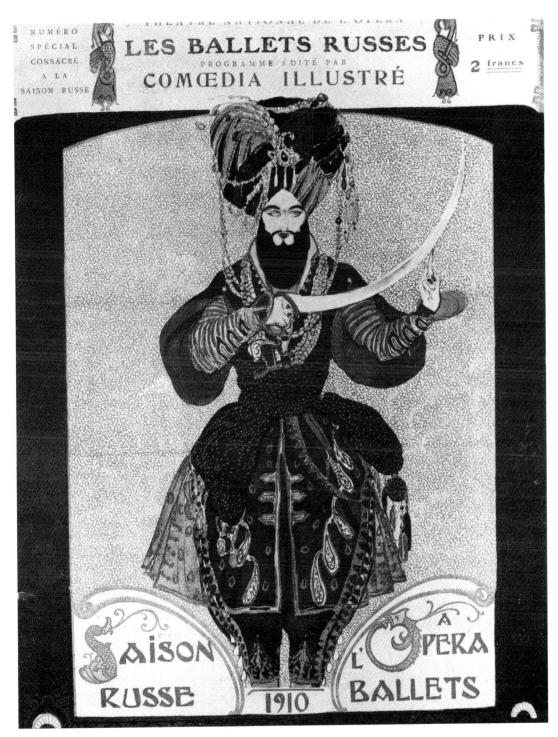

1910年《戲劇畫刊》的封面設計

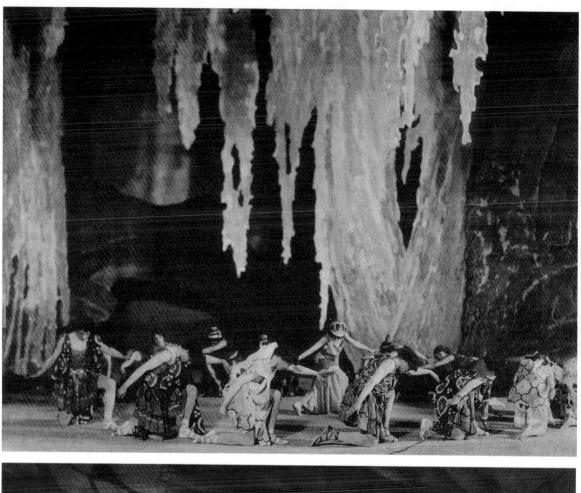

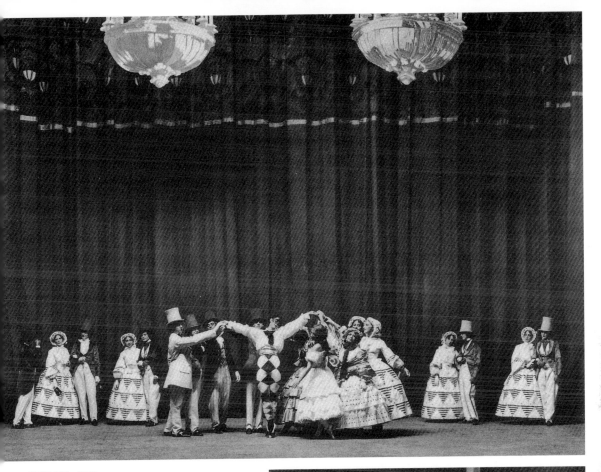

《狂歡節》場景

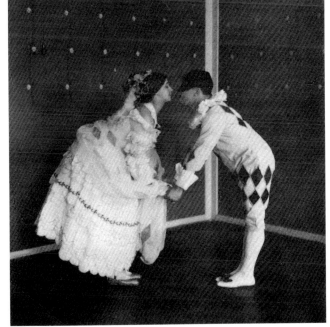

《納西斯》場景
（左頁上圖）

《牧神的午後》場景
（左頁下圖）　　　　《狂歡節》宣傳照

巴克斯特、戴亞
吉列夫與舞蹈家
尼金斯基，1912
年攝於威尼斯。

劇的服裝草圖。為卡塞提夫人（Marchesa Casati）設計印
度及波斯風格的服飾。

1912　　46歲。法國小古堡劇院舉行第四次的俄國舞季，巴克
斯特設計了《藍色之神》、《Thamar》、《牧神的午
後》、《達夫尼與克羅伊》、《海倫與斯巴達》。舞季期
間巴克斯特決寫信給前妻：「這次的巴黎舞季吵鬧、複
雜、混亂，我開始受不了這一切了，甚至沒有心思去讀他
們寫些什麼。我不希望任何人接近，讓我過三四個月完全
靜默的生活……我想畫素描習作，每天睡十個小時，別再
催促我了！」
在英國舉辦首次個展。十月，返回聖彼得堡停留很短的時
間。繪製卡塞提夫人肖像。

1913　　47歲。設計《遊戲》、《包利斯·古都諾夫》、《火
鳥》、《皮采第》、《東方世界》、《蘇珊娜的秘
密》、《奧菲斯》舞台服裝。畫了自畫像、在紐約舉辦個

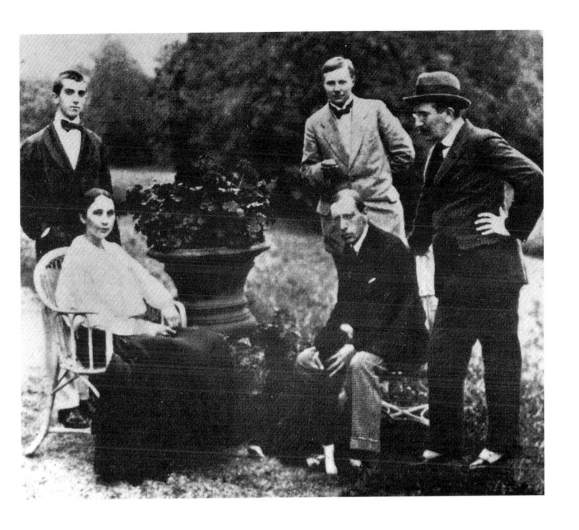

舞者馬西涅、畫家
岡查羅娃（Natalia
Goncharova）、拉
里奧諾夫（Mikhail
Larionov）、作曲家
史特拉汶斯基（Igor
Stravinsky）與巴
克斯特合影，攝於
1915年。

展。《巴克斯特的裝飾藝術》一書在聖彼得堡及倫敦出
版。

1914　　48歲。一月，被推選為聖彼得堡藝術學院榮譽委員，因此
在聖彼得堡擁有一座工作室，回到俄國之後發表了多篇
文章，「當代劇場：厭倦聽覺、期望視覺娛樂的觀眾」引
來一些批評。美國水牛成藝術學院舉辦了巴克斯特的個
展，展示一百六十三件作品。為戴亞吉列夫舞團設計了默
劇《約瑟夫傳奇》的服裝。

1915　　49歲。幾乎一整年都在瑞士休養。設計《睡美人》舞台，
以及修改過去設計的舞台服裝《天方夜譚》、《火鳥》。

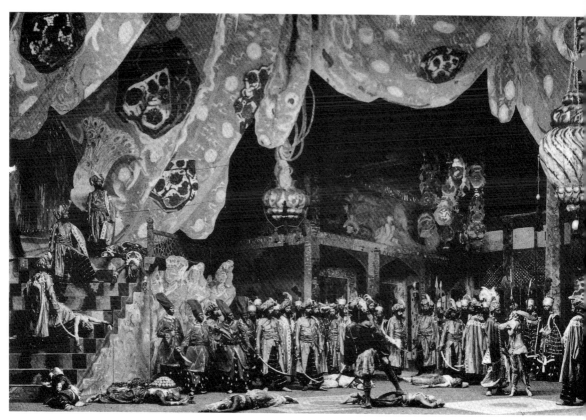

《天方夜譚》場景

《伊狄帕斯在科倫納斯》場景

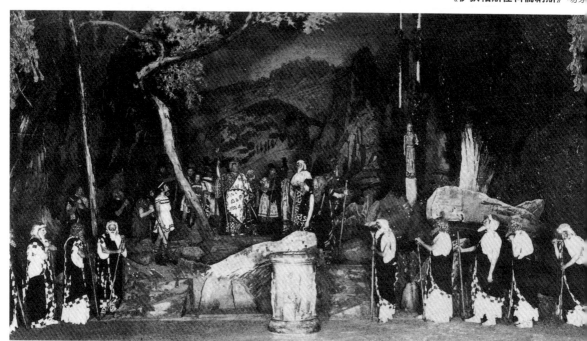

巴克斯特攝於
1914年

<table>
<tr><td>1916</td><td>50歲。五月在翡冷翠研究壁畫。繼續設計《睡美人》舞台劇戲服。</td></tr>
<tr><td>1917</td><td>51歲。一月初為俄羅斯芭蕾舞團撰寫表演目錄的前言。繪製義大利舞者維吉尼亞・珠琪（Virginia Zucchi）的肖像。設計短劇《窈窕淑女》的服裝舞台，另一齣歌劇《Sadko》的設計則未能在舞台上實現。倫敦藝術協會展出巴克斯特設計的《睡美人》舞台劇作品。莫迪利亞尼</td></tr>
</table>

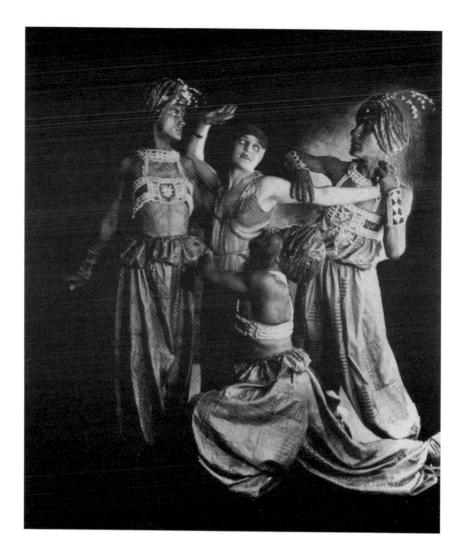

《天方夜譚》場景

為巴克斯特畫了一幅肖像。

1918　52歲。設計俄國芭蕾舞團《幻想精品屋》的舞台服裝,當
　　　戴亞吉列夫請野獸派畫家德朗接手設計的時候,巴克斯特
　　　感到不被尊重,因此離開了舞團。

1919　53歲。為巴黎戲院設計《阿拉丁神燈》服裝。

1921　55歲。設計新版《睡美人》芭蕾舞劇服裝。繪製《伊達‧
　　　魯賓斯坦》肖像畫。

1922　56歲。一月,在《戲劇畫刊》發表文章「倫敦表演藝術
　　　與歌劇現狀」。四月一日,畢卡索為巴克斯特畫了一

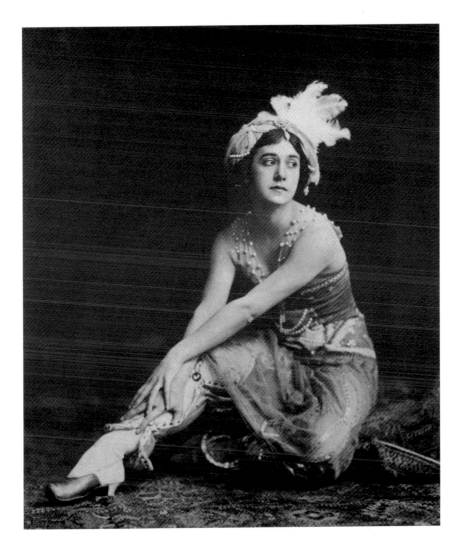

《天方夜譚》場景

幅肖像。為俄國芭蕾舞團設計《Mavra》舞台服裝，但最後改由蘇瓦吉接替設計，因此和戴亞吉列夫再次發生爭執，永久離開舞團的工作。設計魯賓斯坦舞團的劇作《Artemis Troublee》、巴黎各地劇院上演的《殉道者塞巴斯丁》、《Judith》、默劇《怯懦》、《老莫斯科》。為卡塞提夫人設計〈夜晚之后〉服裝。重拾畫筆創作人像與景物畫。烈文森（A. Levinson）出版了兩本關於巴克斯特的書，一本關於他的生涯及創作，另一本則是討論他在《睡美人》一劇中的作品。

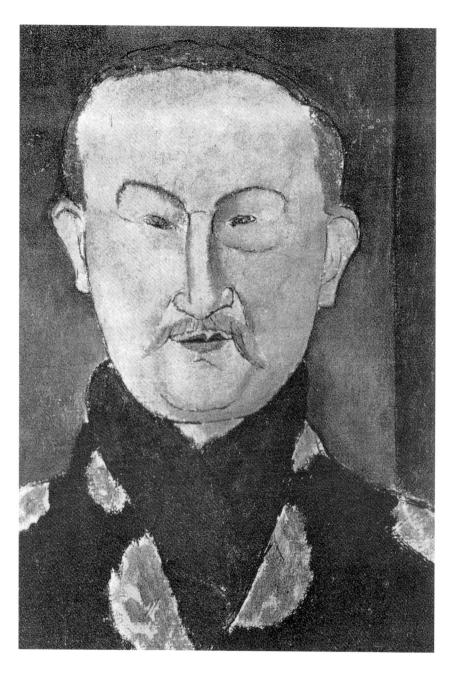

莫迪利亞尼畫巴克
斯特，1917年。

1923　　57歲。受邀到美國巴爾的摩設計長春戲院內部景觀，芝加
　　　　哥舉辦了巴克斯特個展，他也在紐約演講關於織品與服裝
　　　　設計的主題。為魯賓斯坦舞團設計《Phedre》舞台服裝。
　　　　撰寫並設計了《神奇的夜晚》舞劇，於十二月三十一日首

畢卡索畫巴克斯特，
1922年。

演。柏林的書商出版了巴克斯特與瑟羅夫在希臘旅行的遊
記。

1924　58歲。一月，至華盛頓及紐約旅行、畫肖像畫。和魯賓
斯坦舞團合作，撰寫《Istar》腳本，在巴黎歌劇院上演。
十二月二十七日，因肺氣腫過世，安葬於巴黎的墓園。

1925　六月十二日，俄國愛書人社團舉辦了巴克斯特的追悼
會，公開朗讀了四篇關於巴克斯特的文章。十一月，巴
黎Jean Charpentier畫廊舉辦了巴克斯特回顧展，共集結了
三百二十五件作品。

國家圖書館出版品預行編目(CIP)資料

巴克斯特：俄國芭蕾舞團首席插畫設計師 /
何政廣主編；吳礽喻編譯. -- 初版. --
臺北市：藝術家，2012.11
224面；23×17公分. -- (世界名畫家全集)

ISBN 978-986-282-083-4(平裝)

1.巴克斯特(Bakst, Leon, 1866-1924) 2.畫論
3.畫家 4.傳記 5.俄羅斯

940.9948 101022149

世界名畫家全集
俄國芭蕾舞團首席插畫設計師

巴克斯特 Leon Bakst

何政廣 / 主編　　吳礽喻 / 編譯

發行人	何政廣
總編輯	王庭玫
編輯	謝汝萱、鄧聿檠
美編	王孝嫩
出版者	藝術家出版社
	台北市重慶南路一段147號6樓
	TEL：(02) 2371-9692～3
	FAX：(02) 2331-7096
	郵政劃撥：01044798 藝術家雜誌社帳戶
總經銷	時報文化出版企業股份有限公司
	桃園縣龜山鄉萬壽路二段351號
	TEL：(02) 2306-6842
南部區域代理	台南市西門路一段223巷10弄26號
	TEL：(06) 261-7268
	FAX：(06) 263-7698
製版印刷	欣佑彩色製版印刷股份有限公司
初版	2012年11月
定價	新臺幣480元

ISBN　978-986-282-083-4（平裝）